일러스트레이터를 위한
헤어 카탈로그

360도로 보는 여성 헤어스타일 기본편

무나카타 히사츠구 감수 및 일러스트 해설
김진아 옮김

KB048227

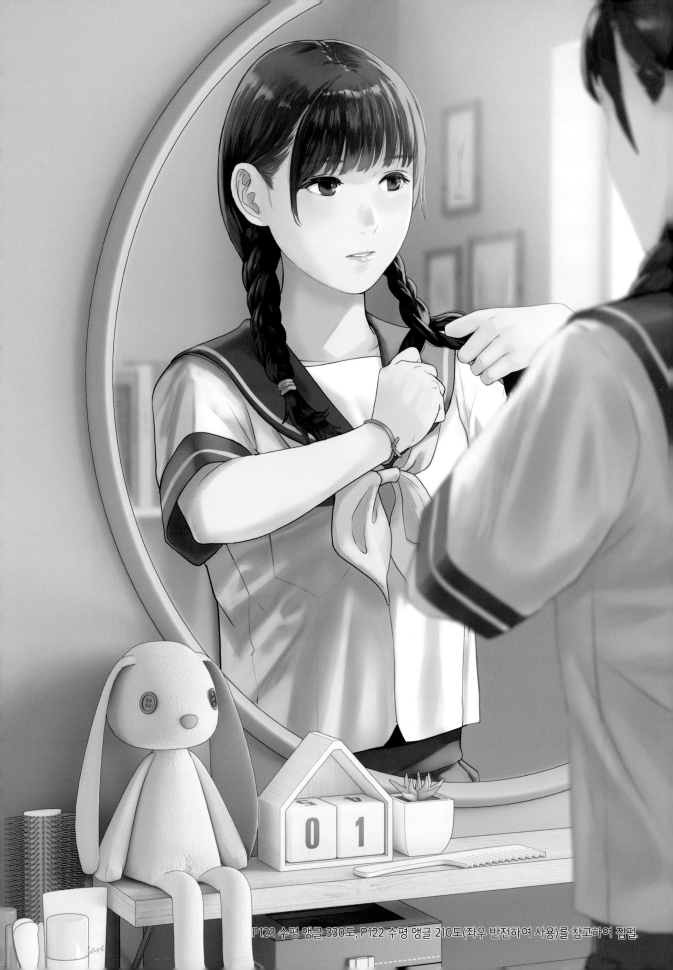

(위) P38 수평 앵글 60도를 참고하여 집필
(아래) P32 수평 앵글 30도를 참고하여 집필

Illustration by 무나카타 히사츠구

목 차

일러스트 갤러리 ··· 2

시작하면서 ··· 7

부속 USB 활용법 ··· 8

사용허가 범위 및 주의사항 ·· 10

기본 지식과 실전 테크닉

머리카락 기본 지식 ① 헤어스타일의 종류 ··· 12

머리카락 기본 지식 ② 머리 부위와 해당 명칭 ··· 13

머리카락 기본 지식 ③ 머리칼이 난 방식과 흐름 ····································· 14

머리카락 기본 지식 ④ 헤어스타일 용어집 ··· 15

머리 그리는 법 실전 테크닉 ··· 16

360도 헤어스타일 카탈로그

롱 헤어 스트레이트 ·· 24

롱 헤어 스트레이트 들어 올리는 모습 ·· 30

롱 헤어 스트레이트 고개를 숙이는 모습 ··· 36

롱 헤어 스트레이트 귀 뒤로 넘기는 모습 ··· 42

롱 헤어 스트레이트 머플러 두르기 ·· 48

롱 헤어 웨이브 ··· 54

롱 헤어 웨이브 머리를 쓸어올리는 모습 ··· 60

어레인지 헤어 포니테일 ⋯⋯⋯⋯⋯⋯⋯⋯⋯⋯⋯⋯⋯⋯⋯⋯⋯⋯⋯⋯⋯⋯⋯⋯⋯⋯⋯⋯⋯⋯⋯⋯⋯ 68

어레인지 헤어 포니테일 묶는 모습 ⋯⋯⋯⋯⋯⋯⋯⋯⋯⋯⋯⋯⋯⋯⋯⋯⋯⋯⋯⋯⋯⋯⋯ 74

어레인지 헤어 트윈테일 미들 ⋯⋯⋯⋯⋯⋯⋯⋯⋯⋯⋯⋯⋯⋯⋯⋯⋯⋯⋯⋯⋯⋯⋯⋯⋯⋯⋯ 80

어레인지 헤어 트윈테일 미들 들어 올리는 모습 ⋯⋯⋯⋯⋯⋯⋯⋯⋯⋯⋯⋯ 86

어레인지 헤어 트윈테일 하이 ⋯⋯⋯⋯⋯⋯⋯⋯⋯⋯⋯⋯⋯⋯⋯⋯⋯⋯⋯⋯⋯⋯⋯⋯⋯⋯⋯ 92

어레인지 헤어 트윈테일 하이 묶는 모습 ⋯⋯⋯⋯⋯⋯⋯⋯⋯⋯⋯⋯⋯⋯⋯⋯⋯ 98

어레인지 헤어 투 사이드 업 ⋯⋯⋯⋯⋯⋯⋯⋯⋯⋯⋯⋯⋯⋯⋯⋯⋯⋯⋯⋯⋯⋯⋯⋯⋯⋯⋯ 106

어레인지 헤어 양 갈래 세 가닥 땋기 ⋯⋯⋯⋯⋯⋯⋯⋯⋯⋯⋯⋯⋯⋯⋯⋯⋯⋯⋯ 112

어레인지 헤어 양 갈래 세 가닥 땋기 묶는 모습 ⋯⋯⋯⋯⋯⋯⋯⋯⋯⋯ 118

어레인지 헤어 번 헤어 ──────────────────────────── 124

어레인지 헤어 낮은 위치로 튼 시뇽 ──────────────────── 130

미디엄 헤어 스트레이트 ─────────────────────────── 140

미디엄 헤어 웨이브 ──────────────────────────── 146

쇼트 헤어 스트레이트 ──────────────────────────── 152

Illustrator's Column 머리 채색의 퀄리티를 높이는 10가지 테크닉 ──────── 66, 104

Beautician's Column

헤어 디자이너가 가르쳐주는 한 장의 일러스트를 통해 전체 헤어스타일을 알아내는 방법 ──── 136

감수자 프로필 ───────────────────────────── 158

모델 프로필 ────────────────────────────── 159

시작하면서

일러스트를 그리다 보면 「헤어스타일이 마음처럼 그려지지 않는다」 「아무리 찾아봐도 사진 자료가 마땅치 않다」는 생각을 하게 되는 분이 많이 계십니다. 이 책은 그런 분들을 위한 360도 헤어스타일 자료집입니다. 여성의 기본적인 헤어스타일 21 종류를 하이 앵글, 수평 앵글, 로우 앵글 3가지 시점에서, 360도 한 바퀴를 30도씩 나누어 총 36컷을 촬영하였습니다. 부속 USB에서는 헤어스타일을 빙글빙글 회전시켜서 원하는 각도로 확인할 수 있습니다.

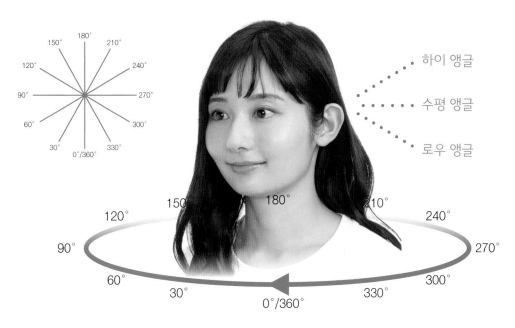

하이 앵글 수평 앵글 로우 앵글

하이 앵글은 다소 위에서 보는 시점으로 정수리나 가마, 앞머리의 위치 등을 볼 수 있습니다. 수평 앵글은 눈높이입니다. 로우 앵글은 다소 아래에서 보는 시점으로 머리카락이 돋아난 목덜미 주변과 귀 뒤편 등 잘 보이지 않는 부분까지 확인할 수 있습니다. 또한 다양한 묘사에 대응할 수 있도록 좌우 비대칭 헤어스타일로 촬영한 사진도 있습니다. 좌우대칭 헤어스타일을 그리고 싶을 때는 사진을 좌우 반전시켜서 묘사·트레이스 해주시기 바랍니다.

이 책을 보는 방법

상단 : 하이 앵글, 중단 : 수평 앵글, 하단 : 로우 앵글의 시점입니다. 각각 왼쪽에서 오른쪽 방향으로 30도씩 각도를 바꾼 사진을 게재하였습니다.

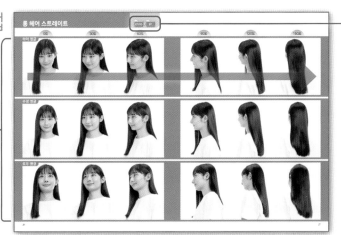

부속 USB 내의 어느 폴더에 해당 사진이 들어가 있는지 표기되어 있습니다. 예를 들어 「롱 헤어 스트레이트」 사진은 부속 USB의 [photo] 폴더 속 [01] 폴더에 저장되어 있습니다.

7

부속 USB 활용법

USB에는 이 책에 게재된 사진을 360도 회전시킬 수 있는 데이터가 수록되어 있습니다. USB는 Windows·macOS 어디서든 사용할 수 있습니다. 다음 페이지에 실린 추천 환경 및 브라우저 환경을 확인한 다음에 사용해 주세요.

헤어스타일 사진을 360도 회전하여 사용하기

1 USB를 컴퓨터의 USB 포트에 꽂습니다. USB 내부의 폴더와 파일을 모두 컴퓨터의 원하는 곳에 복사&저장하세요.

2 ①에서 저장한 「index.html」을 엽니다. 이 파일은 인터넷 환경에 접속하지 않아도 열 수 있습니다.

※ 컴퓨터에 복사 및 저장을 하지 않고 「index.html」을 열면 읽는 데 시간이 오래 걸릴 수 있습니다.

USB에는 3개의 폴더와 1개의 파일이 들어가 있습니다. 컴퓨터가 확장자를 표시하지 않도록 설정하신 경우 파일명이 「index」라고 표시됩니다.

3 ③「index.html」를 열면, 브라우저를 통해 아래의 메뉴 페이지가 표시됩니다. 페이지 중앙에 표시된 헤어스타일 사진 및 헤어스타일 명칭을 클릭하면 회전 데이터를 열 수 있습니다.

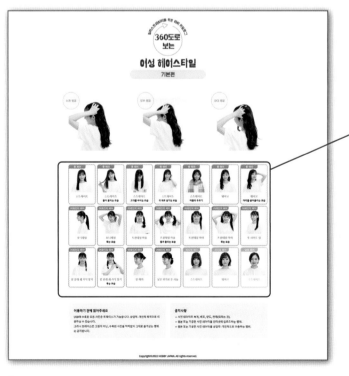

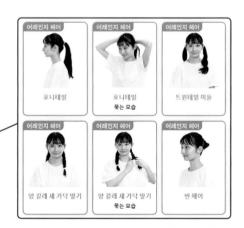

회전시키려고 하는 헤어스타일 사진을 클릭하면 해당 회전 데이터가 열립니다.

 ④ 아래 화면에서 회전 데이터를 움직입니다. 사진 위에서 마우스를 상하좌우로 움직여서 회전시킬 수도 있고, 화면 아래에 표시된 조작 버튼으로 움직일 수도 있습니다.

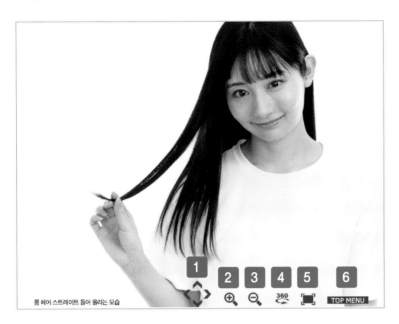

롱 헤어 스트레이트 들어 올리는 모습

조작 버튼

1 **각도 움직이기**
2 **확대하기**
3 **축소하기**
4 **자동회전하기**
5 **전체화면**
6 **메뉴 페이지로 돌아가기**

사진 데이터를 작화 자료로 사용하기

이 책에 게재된 사진 데이터는 모두「photo」폴더 내에 들어가 있습니다. 폴더명은 각 헤어스타일 페이지의 제목 오른쪽에 표시된 폴더명을 참고해 주세요. 예를 들어「롱 헤어 스트레이트」의 사진은「photo」폴더 내의「01」폴더에 저장되어 있습니다.

【사진 데이터에 관하여】
파일 형식 : JPG
사이즈 : 약 2000px × 1300px
컬러 모드 : RGB

※ 사진 데이터의 무단 전재를 금지합니다.

추천 환경과 주의사항

| **추천 환경** | Windows 10 이상 |
| | macOS 10.10 이상 |

**작동이 확인된
브라우저 환경**
(한국어)

Google Chrome
· 버전 105.0.5195.102(macOS Monterey)
· 버전 105.0.5195.127(Windows 10)
Safari
· 버전 16(macOS Monterey)

Internet Explorer 11
· 버전 21H2(Windows 10)
Microsoft Edge
· 버전 105.0.1343.53(Windows 10)
Firefox
· 버전 105.0.1(Windows 10)

※ 추천 환경에서 회전 데이터가 열리지 않는 경우, 브라우저의 버전을 확인 및 업데이트해 주세요.
※ 회전 데이터나 조작 버튼이 표시되지 않는 경우, 브라우저의 JavaScript를 활성화시켜 주세요.

사용 허가 범위 및 주의사항

이 책 및 부록 USB에 수록된 모든 사진은 모두 트레이스 가능합니다. 이 책을 구입하신 분은 자유롭게 트레이스하여 사용할 수 있습니다. 출처를 표기할 필요 없이 상업적, 개인적 이용 모두 가능합니다.
단, 트레이스가 아닌 사진을 그대로 전재하는 것은 금지합니다.
또한 이 책에 게재된 일러스트를 트레이스하는 것도 삼가 주십시오.

금지사항

· 사진 데이터의 복제, 배포, 양도, 전매(되파는 행위)
· 사진 데이터를 그대로, 혹은 가공하여 인터넷상에 업로드하기
· 사진 데이터를 그대로, 혹은 가공하여 상업적 이용을 하거나 인쇄물에 게재하기

· 사진을 참고하여 모사, 혹은 트레이스해서 오리지널 일러스트나 만화를 그린다.
· 사진을 참고하여 모사, 혹은 트레이스해서 그린 일러스트나 만화를 인터넷에 공개한다.
· 사진을 참고하여 모사, 혹은 트레이스해서 그린 일러스트나 만화를 동인지나 상업지에 게재한다.
· 사진을 참고하여 모사, 혹은 트레이스해서 그린 일러스트나 굿즈를 제작 및 판매한다.

· 사진을 인터넷상에 공개한다.
· 사진을 가공하여 인터넷상에 공개한다.
· 사진을 동인지나 상업지, 인쇄물에 게재한다.
· 사진을 가공하여 동인지나 상업지, 인쇄물에 게재한다.
· 사진을 사용한 굿즈를 제작 및 판매한다.
· 가공한 사진을 사용한 굿즈를 제작 및 판매한다.
· USB 데이터(내용)을 복사하여 타인에게 무상으로 제공하거나 판매한다.
· USB 데이터(내용)을 인터넷상에 업로드한다.

기본 지식과
실전 테크닉

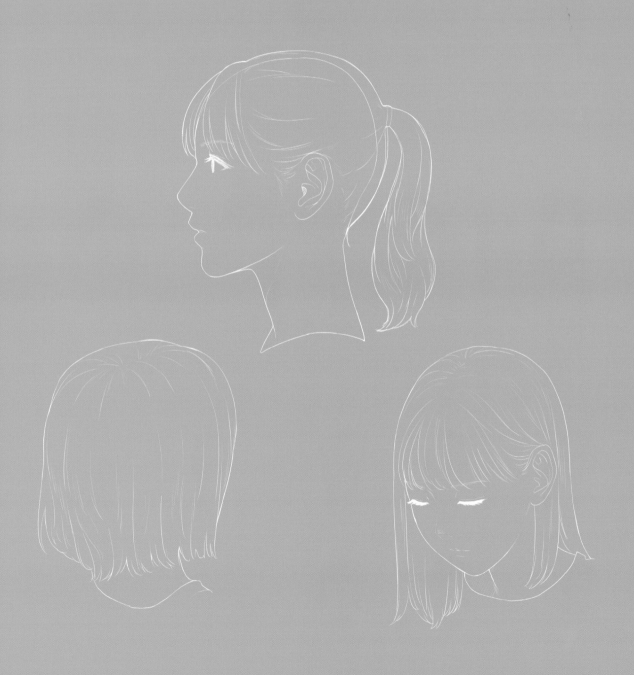

헤어스타일에는 길이와 컷 방법, 어레인지에 따라서 다양한 호칭이 있습니다. 여기서는 길이, 컬 유무, 어레인지 여부에 따라 세 종류로 분류합니다. 각각의 헤어스타일 명칭을 해설하겠습니다.

머리 길이에 따른 분류

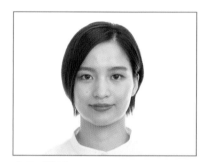

롱 헤어

쇄골을 넘는 긴 헤어스타일이 「롱 헤어」입니다. 머리칼 끝이 가슴께에 닿지 않는 길이는 「세미 롱」이나 「미디엄 롱」이라고 부르며, 허리까지 닿는 긴 머리는 「슈퍼 롱」이라고 합니다.

미디엄 헤어

턱 아래에서 어깨 사이에 오는 길이의 헤어스타일을 「미디엄 헤어」라고 합니다. 어깨에서 쇄골 사이 길이를 한 헤어스타일은 「롱 헤어」와 「미디엄 헤어」양쪽 모두로 분류될 때가 있습니다.

쇼트 헤어

턱보다 짧은 머리 길이의 헤어스타일이 「쇼트 헤어」입니다. 사진보다도 길이가 훨씬 짧고, 귀가 보이는 머리 형태는 「베리 쇼트」라고 부릅니다.

머리 질감에 따른 분류

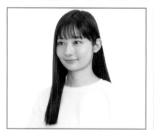

스트레이트

머리털이 난 부분부터 머리칼 끝까지 직선으로 난 머리를 「스트레이트 헤어」라고 부릅니다.

웨이브

파도치듯 구불거리는 머리칼을 「웨이브 헤어」라고 부릅니다. 웨이브 헤어는 파마를 넣거나, 헤어 클립이나 헤어 아이론을 사용하여 만듭니다.

헤어 어레인지에 따른 분류

포니테일

트윈테일

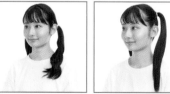

투 사이드 업

양 갈래 세 가닥 땋기

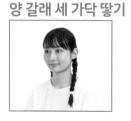

번 헤어

머리를 땋거나 한데 묶는 등, 헤어 세팅에 따라 구분되는 머리 형태 분류입니다. 대표적인 헤어스타일로 「포니테일」이나 「양 갈래 세 가닥 땋기」「번 헤어」등이 있으며, 묶는 위치나 뉘앙스에 따라 완성되었을 때 받게 되는 인상이 크게 달라집니다.

두부와 머리칼에는 구역과 부분이 있으며 각기 다양한 이름이 붙어 있습니다. 여기서는 사진을 참고로 일러스트를 그리는 데 있어 반드시 알아두어야 할 기본 용어를 소개하겠습니다.

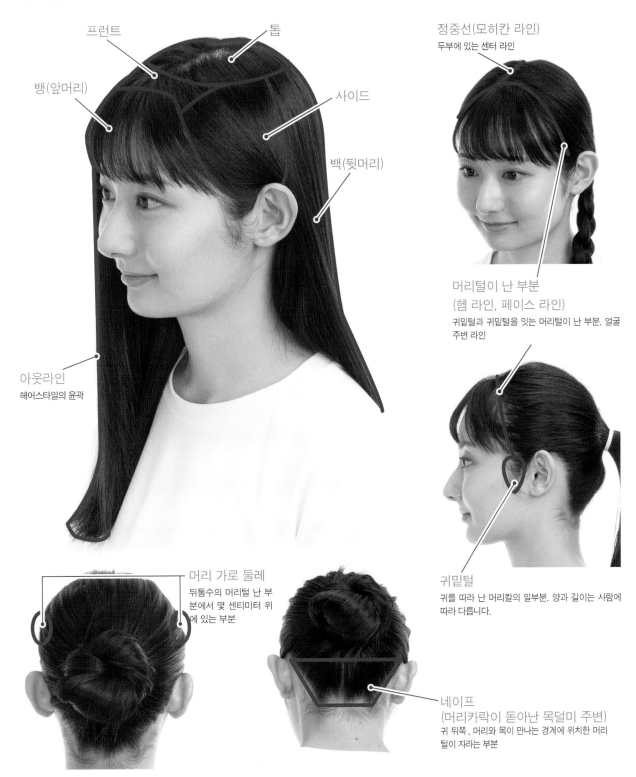

프런트

톱

뱅(앞머리)

사이드

백(뒷머리)

아웃라인
헤어스타일의 윤곽

정중선(모히칸 라인)
두부에 있는 센터 라인

머리털이 난 부분
(헴 라인, 페이스 라인)
귀밑털과 귀밑털을 잇는 머리털이 난 부분. 얼굴 주변 라인

귀밑털
귀를 따라 난 머리칼의 일부분. 양과 길이는 사람에 따라 다릅니다.

머리 가로 둘레
뒤통수의 머리털 난 부분에서 몇 센티미터 위에 있는 부분

네이프
(머리카락이 돋아난 목덜미 주변)
귀 뒤쪽, 머리와 목이 만나는 경계에 위치한 머리털이 자라는 부분

※ 여기서 소개한 부위, 포인트는 어디까지나 참고 기준입니다. 실제로는 헤어스타일이나 인물의 골격에 의해 위치와 범위가 바뀔 수 있습니다.

성인 여성 머리카락의 개수는 대략 10만 가닥 정도라고 합니다. 이 10만 개의 가닥이 어떤 식으로 나서 머리칼의 흐름을 만드는지 대략적인 머리의 흐름과 자라나는 방식을 이해하도록 합시다.

머리칼이 자라나는 방식에 대하여

머리카락은 하나의 모공에서 2~3개가 나며, 사방 1cm 범위 (1cm²) 안에 약 150가닥의 머리카락이 돋아나 있습니다. 개인차가 있으나 대략 1개월에 약 1cm 남짓 자라며, 하루에 약 50~10가닥 정도 빠집니다.

머리 가마에 대하여

가마는 정수리에서 머리카락이 소용돌이 모양으로 돋아나 있는 부분입니다. 가마는 대부분 1개지만, 2개 이상 있거나 아예 없을 수도 있습니다. 소용돌이 회전 방향에는 시계 방향과 반시계 방향이 있으며, 이 역시 사람에 따라 다릅니다.

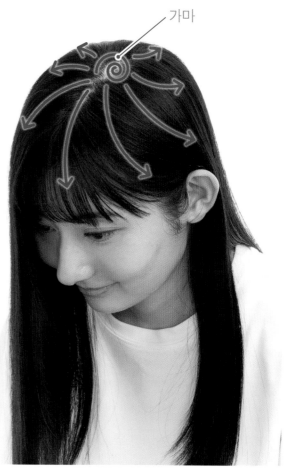

이 사진에서는 가마의 회전 방향이 반시계 방향. 그래서 앞머리도 살짝 오른쪽에서 왼쪽으로 흐르고 있습니다.

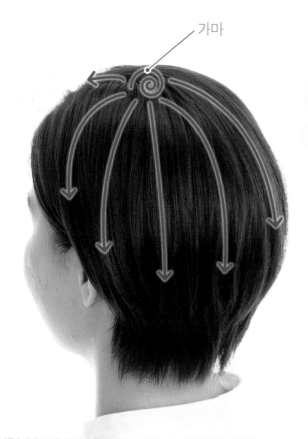

뒤통수에서 본 머리칼의 흐름. 머리털이 어디서 나고, 머리칼 끝이 어디 부근에서 떨어지는지 관찰해 봅시다.

머리칼의 흐름에 대하여

가마는 머리카락의 흐름을 결정하는 중심점과 같은 것이지만, 가마 한 곳에서 모든 머리칼이 자라는 것은 아닙니다. 머리카락은 가마를 중심으로 하여 두피 전체에서 방사선 형태로 돋아나 있습니다.

머리와 헤어스타일에 관한 전문 용어 중에서, 일러스트를 그릴 때 알아두면 도움이 되는 것을 모아보았습니다.

비대칭

좌우 비대칭 헤어스타일. 좌우의 머리 길이가 다르거나, 실루엣이 다르다. 좌우 대칭 헤어스타일과 비교해서 개성적인 인상을 줄 수 있다.

업 스타일(업 헤어)

네이프(머리카락이 돋아난 목덜미 주변)가 보이게끔 머리를 뒤통수, 혹은 정수리까지 올려 묶은 헤어스타일. 이 책에서는 「포니테일」「번 헤어」「트윈테일」이 이에 해당한다.

언더 섹션

머리를 관자놀이 라인을 기준으로 위아래로 나눈 구역 중, 아래에 해당하는 부분.

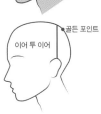

이어 투 이어

머리를 앞뒤 두 구역으로 나누는 라인. 귀 뒷부분 부근으로, 골든 포인트(16페이지 참고) 앞에 위치하는 선이다. 이 선 앞쪽의 머리는 앞 방향으로 흐르고, 뒤쪽의 머리는 뒤편으로 머리칼이 흐르게 된다.

웨이트

머리의 중량감. 헤어스타일에서는 주로 무게감의(무게감이 집중되는) 위치를 뜻한다. 예를 들어 「웨이트가 높은 보브」라고 하면, 머리칼의 볼륨이 부풀어 오른 부분이 조금 높은 위치에 놓인 보브 헤어를 의미하게 된다.

오버 섹션

머리를 관자놀이 라인을 기준으로 위아래로 나눈 구역 중, 위에 해당하는 부분.

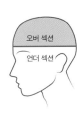

컷 라인

머리카락이 잘린 부분, 또는 그 머리칼 끝의 라인.

공기감

공기를 휘감은 듯 몽실하게 산 머리칼의 분위기, 질감을 뜻한다. 「에어리한 느낌」이라고도 한다.

모속감(毛束感)

머리칼이 묶음이 된 상태. 스타일링제를 발라 가느다란 머리칼의 다발을 여럿 만들어내는 것을 「모속감을 낸다」라고 한다.

사이드 파트

머리칼을 옆 가르마로 타는 것, 혹은 그렇게 한 곳.

대칭

좌우 대칭 헤어스타일. 좌우의 머리 길이나 실루엣이 같다.

섹션

미용사가 머리 시술을 할 때 머리칼을 블록 단위로 나누는 것, 혹은 그렇게 나눈 범위를 의미한다.

센터 파트

가운데 가르마. 이마 쪽 머리카락이 난 중앙부터 정중선을 따라 네이프(머리카락이 돋아난 목덜미 주변)까지, 머리카락을 좌우 대칭으로 나눈 상태나 혹은 그렇게 나눈 곳을 의미한다.

다운 스타일

머리를 올리지 않고, 네이프(머리카락이 돋아난 목덜미 주변)가 보이지 않도록 내린 헤어스타일. 이 책에서는 「롱 헤어 스트레이트」「롱 헤어 웨이브」「투 사이드 업」「낮은 위치로 튼 시뇽」이 이에 해당한다.

데드 존

네이프(머리카락이 돋아난 목덜미 주변)와 귀 뒷부분. 머리카락의 움직임이 잘 드러나지 않아서 이러한 이름이 붙었다.

파트

머리칼이 나뉘어지는 부분 또는 머리칼을 나누는 것을 의미한다. 「센터 파트」와 「사이드 파트」가 있다.

포름(forme)

헤어스타일의 형태나 실루엣.

블로킹

머리칼을 몇 개의 다발로 나누어 고정하는 것.

앞올림

백(뒤통수)에서 프런트(정수리) 방향으로 가면서 점점 짧아지는 헤어스타일.

앞처짐

백(뒤통수)에서 프런트(정수리) 방향으로 가면서 점점 길어지는 헤어스타일.

네이프 사이드 포인트

네이프(머리카락이 돋아난 목덜미 주변) 양쪽 끝의 가장 아랫부분.

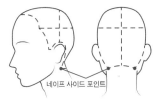

립 라인

입술 끝에서 수평으로 뻗은 라인. 「립 라인에 맞춰서 컷 한다」 등으로, 혹은 머리 길이를 표현할 때 사용하는 용어.

렝스(length)

머리 길이.

15

머리 그리는 법 실전 테크닉

해설 : 무나카타 히사츠구

일러스트를 그릴 때 알아두어야 할 머리와 머리카락의 구조, 그리고 매력적인 그림을 그리기 위한 포인트 등, 독자적으로 고안한 「머리 그리는 방법론」을 해설하겠습니다.

일러스트를 그릴 때 도움이 되는 블로킹

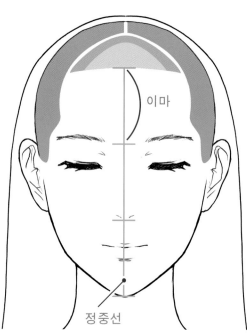

미용사가 머리카락을 자르기 쉽도록 부분부분 나누어 고정하는 것을 「블로킹」이라고 합니다. 그리고 이 작게 나눈 부분을 「블록」이라고 하지요. 일러스트를 그릴 때도 마찬가지로 블록으로 나누어 생각하는 것을 추천합니다.

이마의 넓이는 머리칼이 돋아난 부분부터 턱까지 거리의 1/3 정도가 적절합니다. 젊은이나 성인의 경우 턱에서 코 아래, 코 아래에서 미간, 미간에서 머리칼이 난 부분까지가 거의 동일한 비율입니다. 유아나 어린이의 경우 이 비율이 다르므로 주의해 주세요.

포인트와 라인

정중선 : 몸 한가운데를 지나가는 선. 이 책에서는 얼굴 및 머리 한가운데를 지나는 선이다.

톱(TP) : 머리에서 제일 높은 위치에 있는 포인트로, 귀의 위쪽 꼭지점에서 정수리 쪽으로 나아간 점이다. 이 라인을 이어 투 이어라고도 부른다.

백 포인트(BP) : 통상적으로는 뒤통수의 제일 튀어나온 부분을 가리킨다. 일본을 포함한 아시아권 사람들은 그 외의 다른 나라 사람보다 덜 튀어나와 있다. 이 해설에서는 헤어까지 포함시켜서 제일 튀어나온 부분을 BP로 칭한다.

골든 포인트(GP) : 턱과 귀 위를 지나서 정중선을 교차하는 점. 혹은 TP와 BP가 직각으로 교차하는 부분부터 나와 45도 대각선에 위치한 부분이다.

※ 일러스트에서는 억지로 일치시키고 있습니다. 여기서 머리를 묶으면 아름답게 보인다고들 하지만, 필자는 좀 더 아래쪽에서 묶는 편이 더 아름답다고 생각합니다(P21-포니테일 항목 참고).

구역

프런트 : 이마의 머리가 난 부분을 밑변으로 한 삼각형. 앞머리 부분이 된다.

사이드 : 프런트를 제외한 머리 앞부분 절반 부위.

백 : 뒤통수 위쪽, GP(골든 포인트) 부근. 크라운이라고도 한다.

네이프(머리카락이 돋아난 목덜미 주변) : 뒤통수에 있는 머리 난 곳에서 몇 센티미터 위의 부분.

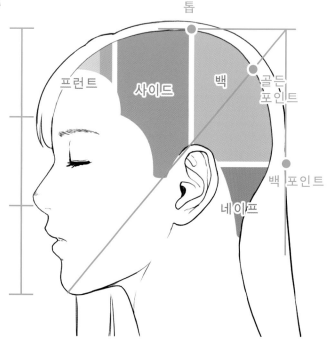

※ 이 블록 구분은 독자적인 해석에 따른 것입니다.

가마만이 아니라 블록에 신경 써서 그리기

머리카락 그리는 법에 관한 해설서를 보면 「가마에 신경을 쓰세요」라는 내용이 나올 때가 많은데, 여기서 한 걸음 더 깊이 있는 이해가 필요합니다. 가마는 머리카락이 소용돌이치듯 난 곳이어서 머리카락의 중심부처럼 보일 수도 있지만, 가마를 중심에 놓고 그리면 앞머리 볼륨이 커져서 머리 전체가 둥그렇게 부풀어 오르기 쉽습니다. 또한 이 이론을 고집한다면 다양한 헤어스타일을 그리기 어렵다는 문제도 생기게 됩니다.

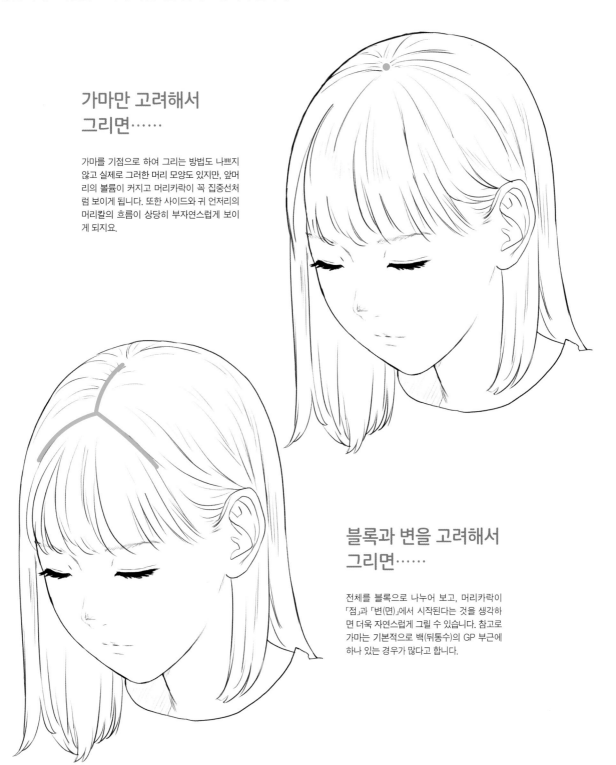

가마만 고려해서 그리면……

가마를 기점으로 하여 그리는 방법도 나쁘지 않고 실제로 그러한 머리 모양도 있지만, 앞머리의 볼륨이 커지고 머리카락이 꼭 집중선처럼 보이게 됩니다. 또한 사이드와 귀 언저리의 머리칼의 흐름이 상당히 부자연스럽게 보이게 되지요.

블록과 변을 고려해서 그리면……

전체를 블록으로 나누어 보고, 머리카락이 「점」과 「변(면)」에서 시작된다는 것을 생각하면 더욱 자연스럽게 그릴 수 있습니다. 참고로 가마는 기본적으로 백(뒤통수)의 GP 부근에 하나 있는 경우가 많다고 합니다.

앞머리 그리는 법

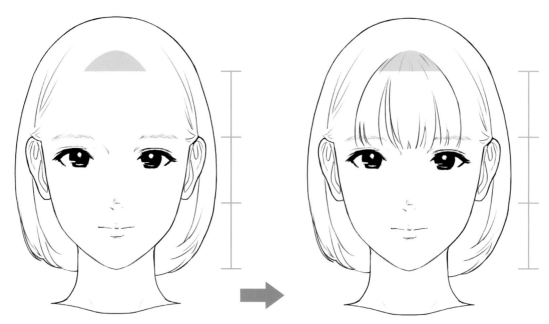

앞머리는 프런트 부분의 머리털이 나는 부분에서부터 형성됩니다. 머리칼이 나는 부분이 삼각형이라는 점을 기억해 둡시다. 머리는 구체이기 때문에 삼각형은 정면에서 보면 살짝 일그러져 보입니다.

삼각형의 정점과 위쪽 두 변에서 머리칼이 돋아나는 걸 생각하며 앞머리를 그립니다. 폭은 검은 눈동자의 끝과 눈 가장자리 어느 사이 지점 정도까지 오도록 잡는 것이 좋습니다.

더듬이

앞머리가 없는 경우

앞머리가 없는 헤어스타일일 때에는 변에서 머리칼이 자라난다고 생각하고 그립니다. 아래 그림의 경우, 머리 난 부분과 라인(가르마)이 그러한 변이 됩니다. 가르마가 정중앙에서 조금 빗나가 있을 때라도 변을 의식하면 자연스럽게 그릴 수 있습니다.

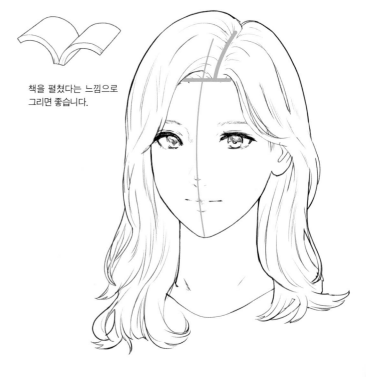

책을 펼쳤다는 느낌으로 그리면 좋습니다.

더듬이

소위 말하는 「더듬이」는 삼각형 바깥쪽에서 돋아나 있는 느낌입니다. 눈 가장자리에서 귀 옆으로 떨어지지요. 정면에서 봤을 때 눈썹 끝이 살짝 가려지는 위치일 때 균형감을 살릴 수 있습니다. 후에 설명할 히메 컷 등에서는 이 더듬이가 프런트가 아니라 사이드에서 뻗어 나온다고 생각하면 좋습니다.

사이드 그리는 법

사이드는 앞으로 내놓거나 뒤로 묶는 등, 헤어스타일에 따라 움직임이 달라집니다. 영역은 앞머리의 삼각형 크기에 따라 달라지는데, 앞머리의 프런트를 살짝 드러낸 머리 앞부분 절반 정도로 생각하면 이해하기 쉬울 겁니다.

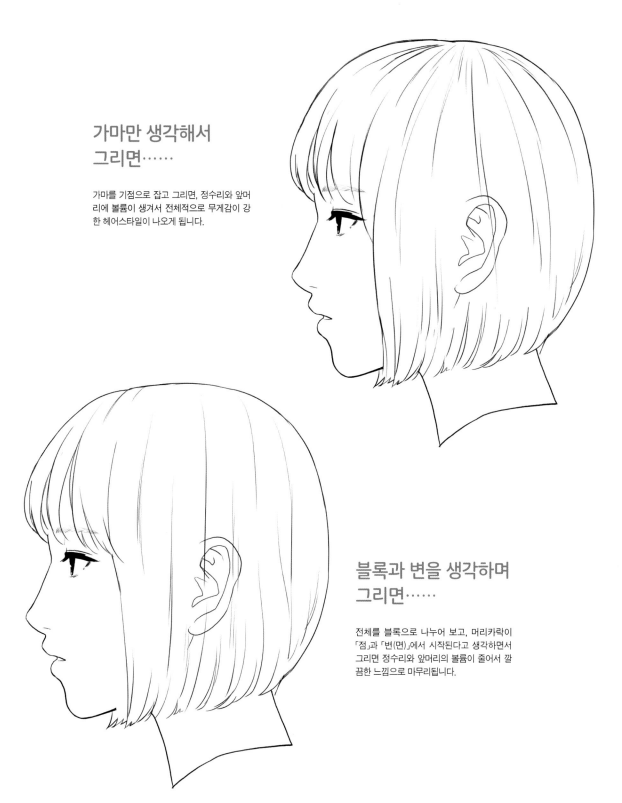

가마만 생각해서 그리면……

가마를 기점으로 잡고 그리면, 정수리와 앞머리에 볼륨이 생겨서 전체적으로 무게감이 강한 헤어스타일이 나오게 됩니다.

블록과 변을 생각하며 그리면……

전체를 블록으로 나누어 보고, 머리카락이 「점」과 「변(면)」에서 시작된다고 생각하면서 그리면 정수리와 앞머리의 볼륨이 줄어서 깔끔한 느낌으로 마무리됩니다.

히메 컷의 경우

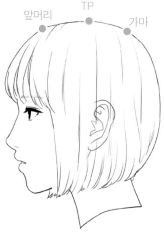

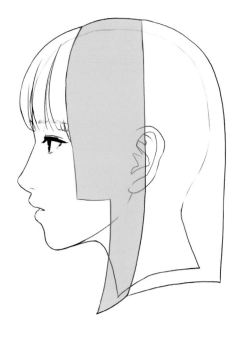

정수리의 「변」에서 머리칼이 흐르는 이미지로 그리면 자연스러운 느낌을 살릴 수 있습니다.

앞머리　TP　가마

TP가 머리에서 가장 높은 포인트지만, 두 개골을 보면 산처럼 봉긋이 솟아오른게 아니라 거의 수평으로 되어 있습니다. 앞머리~TP~가마 언저리를 완만한 언덕처럼 그리면 좋습니다.

사이드의 일부 혹은 전체가 수평하게 되어 있습니다.

네이프(머리카락이 돋아난 목덜미 주변) 그리는 법

귀 뒤쪽에서 네이프(머리카락이 돋아난 목덜미 주변) 사이의 구역은 사진으로도 좀처럼 관찰하기 힘든 부분입니다. 일러스트를 그릴 때 잘못 그리기 쉬운 것이 바로 이 귀 뒷부분입니다. 귀와 머리칼이 난 부분은 바짝 붙어 있지 않아서 그 사이로 피부가 드러나 있지요.
머리칼이 돋아난 목덜미 주변의 형태는 W자 형, U자 형 등 사람에 따라 다르지만, 일러스트를 그릴 때는 큼지막하게 그리거나 피부색이 드러나도록 그리면 자연스러운 느낌을 살릴 수 있습니다.

네이프가 목덜미를 의미한다고 생각할 수도 있지만, 정확히는 목 뒷부분을 뜻합니다.

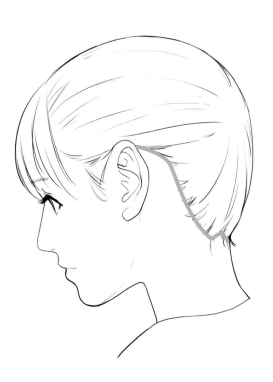

백(뒤통수) 그리는 법

아시아인의 두개골은 일반적으로 아시아 이외 지역 사람들에 비해 뒤통수가 다소 덜 튀어나온 편입니다. 따라서 헤어스타일의 볼륨, 즉 머리카락까지 포함시켜 균형을 잡아주면 뒤통수를 예쁘게 그릴 수 있습니다(오른쪽 그림 비율 참조). 단, 정수리는 헤어스타일을 포함하지 않고 비율을 잡습니다.

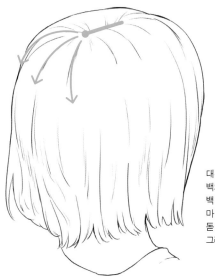

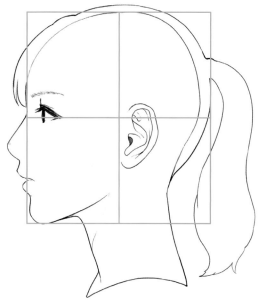

대부분의 경우에 가마는 백의 GP 부근에 있습니다. 백 부근의 머리카락은 가마를 중심으로 원형으로 돌아나 있다고 생각하면 그리기 쉽습니다.

동양인과 서양인은 두개골 형태가 다릅니다. 사진을 참고로 일러스트를 그리는 경우, 모델의 국적과 그 사진이 촬영된 시대를 고려해 보는 것이 좋습니다.

포니테일의 인상 차이

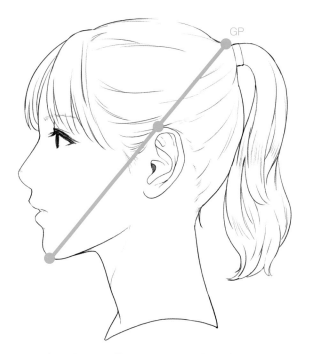

GP의 위치에서 머리를 묶으면 이른바 「하이 포니테일」의 형태가 되어 더 젊은 인상을 줄 수 있습니다.

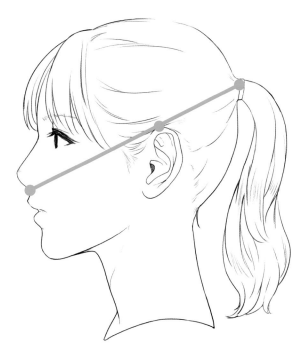

콧방울과 귀 위를 이은 연장선, 혹은 입 가장자리와 귀 위를 잇는 연장선상에서 머리를 묶으면 차분한 인상을 주는 포니테일을 그릴 수 있습니다.

360도
헤어스타일
카탈로그

롱 헤어 스트레이트

표준적인 롱 헤어 스트레이트. (사진은) 가르마가 얼굴 왼쪽에 살짝 쏠려 있지만, 일러스트를 그릴 때는 정중선상에 그리는 것도 좋습니다. 평면적으로 보이지 않도록 머리칼의 광택이나 반사를 잘 관찰하여 그리는 것이 포인트입니다.

일부러 한쪽 귀를 드러내고 있습니다. 양쪽 모두 숨기고 싶은 경우, 사진(의 한 쪽)을 좌우 반전시켜 사용해 보세요. 양쪽 귀를 모두 드러내고 싶을 때도 반전시켜 사용하면 됩니다.

이 사진처럼 앞머리가 시스루인 경우, 이마의 머리가 난 위치를 비율을 기준으로 하여 파악해 두도록 합시다. 머리가 난 위치를 미리 고려하지 않으면 이마가 비정상적으로 넓어지게 됩니다.

PICK UP②

만화나 일러스트 등에 사용하기 좋은 얼굴 방향입니다. 얼굴 왼쪽의 귀 뒤로 넘어간 머리칼이나 그 머리칼 뒤의 뒤로 넘어가는 머리카락의 흐름을 잘 관찰해 봅시다.

얼굴 오른쪽 뺨에 닿은 머리칼의 볼륨감에 주목하세요. 또한 머리 안쪽은 어두워지기 쉬워서, 일러스트를 그릴 때 배경색 등을 배어들게 하면 투명감을 연출할 수 있습니다.

뺨 언저리가 보이는 이 구도를 그리는 건 제법 어렵습니다. 또한 앞머리를 너무 많이 그리는 실수를 저지르기도 하는데, 실제 사진으로 보면 그렇게까지 앞머리가 돌출되어 있지 않습니다.

둥그스름한 뒤통수를 따라 흐르는 머리카락의 흐름에 주목하세요. 또 오른쪽 사이드의 머리칼이 조금 보이고 있는데, 이 부분이 얼굴의 깊이감(입체관계)을 느끼게 합니다.

PICK UP④

얼굴이 얼마나 감춰져 있는지, 또 얼마나 눈에 보이고 있는지도 잘 관찰해 봅시다.

이 사진을 예로 든 설명이지만, 어깨 앞으로 흘러내린 머리칼은 백에서부터 내려오고 있음을 알 수 있습니다.

일러스트를 그릴 때 머리칼을 먼저 그리면 균형이 잡히지 않을 경우가 있습니다. 머리 전체의 균형을 잡은 다음에 머리카락을 그리는 게 좋습니다.

롱 헤어 스트레이트

0도	30도	60도

하이 앵글

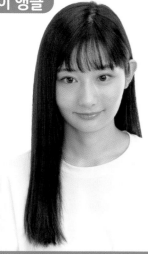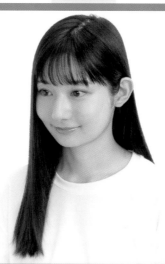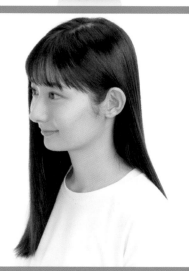

수평 앵글

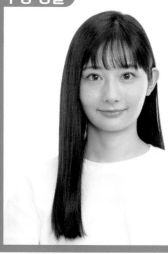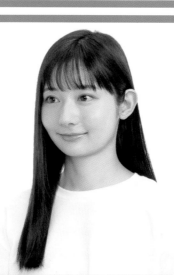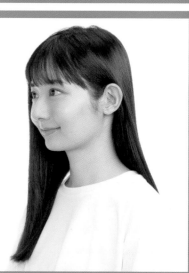

로우 앵글

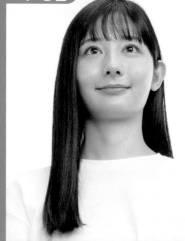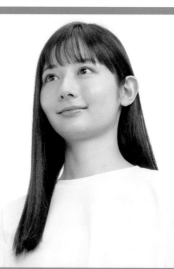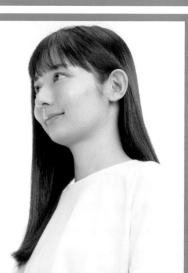

90도 120도 150도

27

롱 헤어 스트레이트

180도	210도	240도

하이 앵글

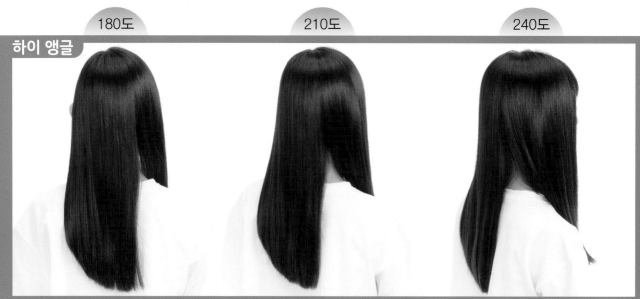

수평 앵글

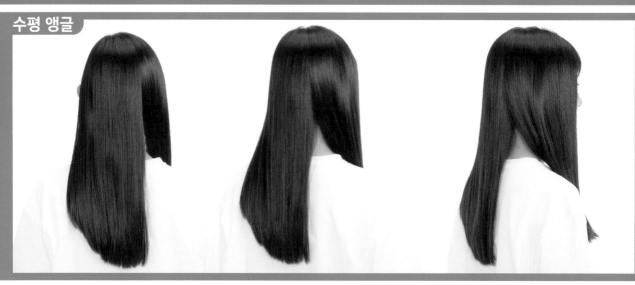

로우 앵글

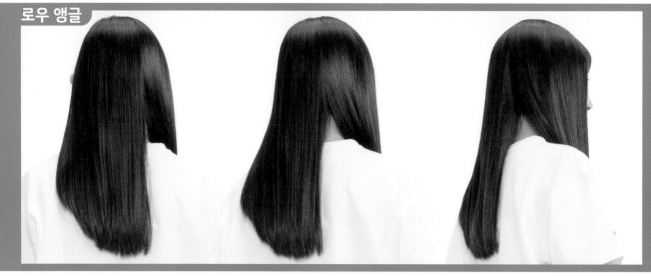

270도　　　　　　300도　　　　　　330도

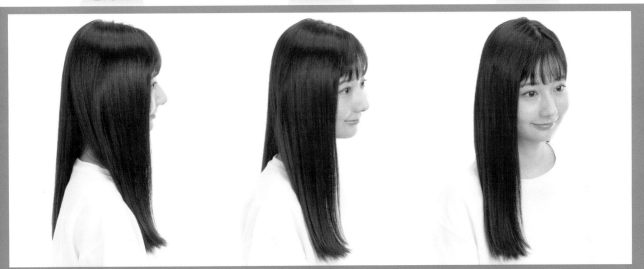

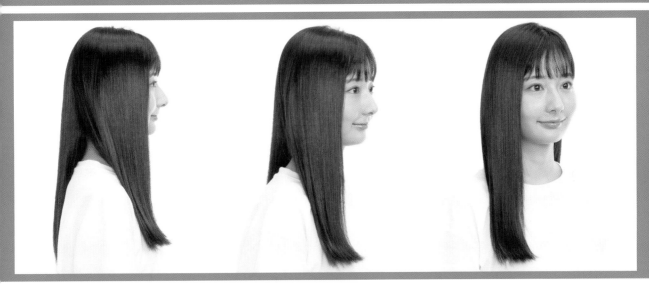

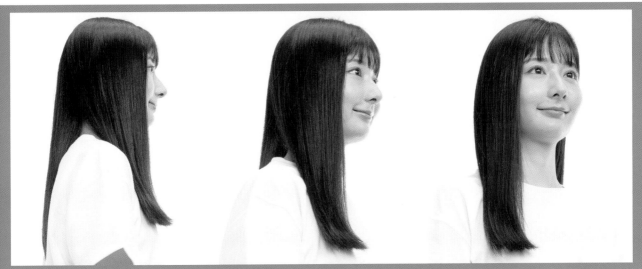

롱 헤어 스트레이트 들어 올리는 모습

바람이 불어오는 장면에서 자주 사용되는 포즈입니다. 살짝 목을 기울임으로써 머리카락에 움직임이 드러나고 있습니다. 목을 기울인다고 해도 실제로 기울인 건 얼굴로, 목에는 별다른 움직임이 없다는 것에 주목해 주세요.

PICK UP①

고개를 기울이기만 해도 머리칼이 흘러 움직이고 있는 것을 알 수 있습니다. 머리칼 속에 숨어 있는 오른쪽 귀가 살짝 보이는 것도 포인트입니다.

오른쪽 어깨 위에 늘어진 머리카락은 사진으로 보기에는 차분하게 정돈되어 있지만, 일러스트를 그릴 때는 일부러 이리저리 흐트러지게 그리는 것도 좋습니다.

PICK UP②

앞머리를 너무 넓게, 크게 잡으면 그만큼 머리가 커보이게 되므로 일러스트를 그릴 때는 사진을 잘 관찰하여 그리도록 합시다.

권두 컬러 일러스트에서는 후두부 머리카락의 양을 늘려 볼륨감을 주었습니다.

권두 컬러 일러스트에서 사용. 책을 읽느라 앞으로 몸을 숙이고 있는데 시선을 느끼고 머리를 들어 올리는 순간 머리칼이 움직이는 장면이 그려져 있습니다.

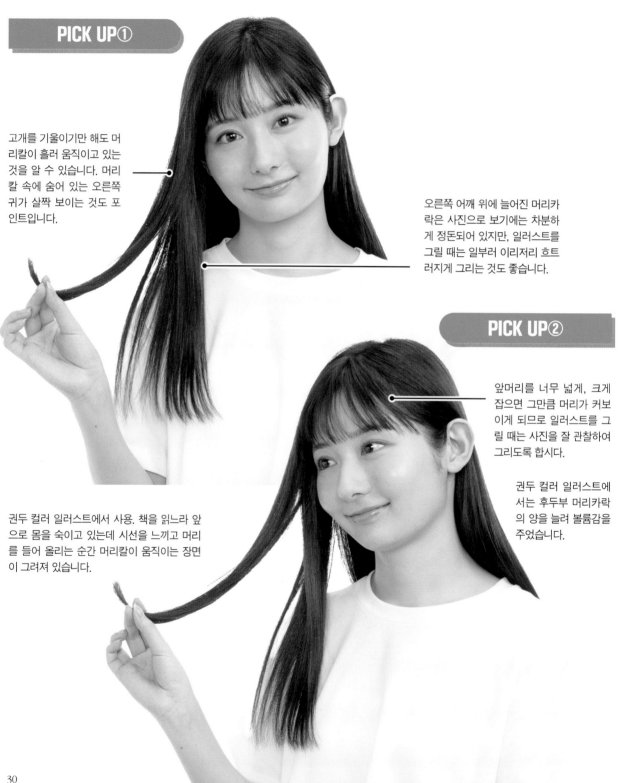

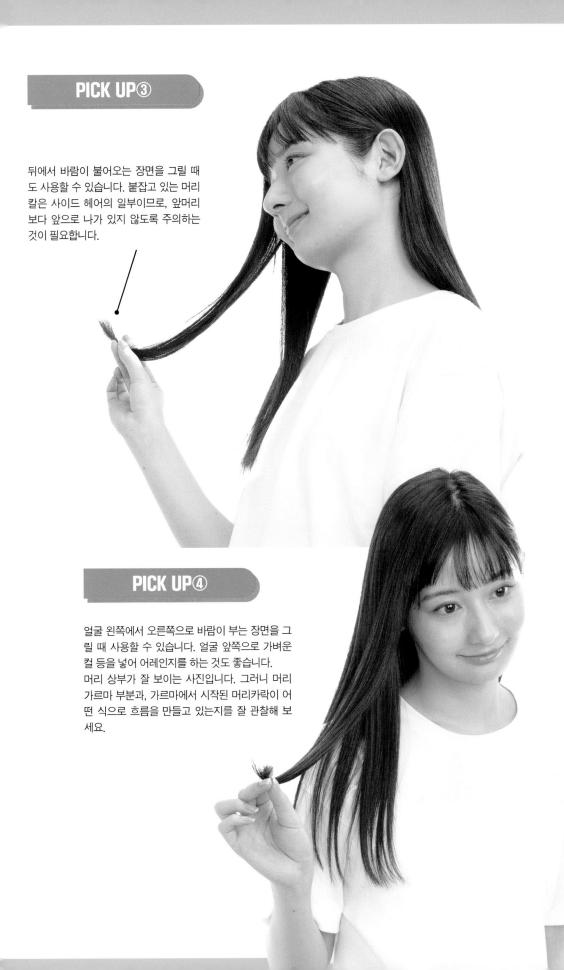

뒤에서 바람이 불어오는 장면을 그릴 때
도 사용할 수 있습니다. 붙잡고 있는 머리
칼은 사이드 헤어의 일부이므로, 앞머리
보다 앞으로 나가 있지 않도록 주의하는
것이 필요합니다.

PICK UP④

얼굴 왼쪽에서 오른쪽으로 바람이 부는 장면을 그
릴 때 사용할 수 있습니다. 얼굴 앞쪽으로 가벼운
컬 등을 넣어 어레인지를 하는 것도 좋습니다.
머리 상부가 잘 보이는 사진입니다. 그러니 머리
가르마 부분과, 가르마에서 시작된 머리카락이 어
떤 식으로 흐름을 만들고 있는지를 잘 관찰해 보
세요.

| 0도 | 30도 | 60도 |

하이 앵글

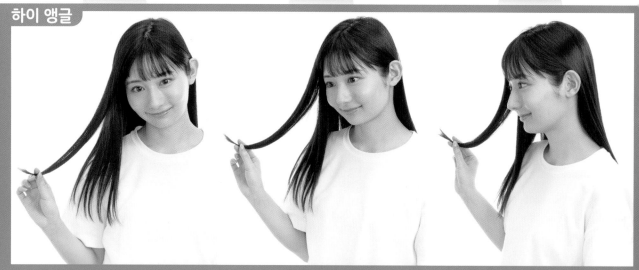

수평 앵글

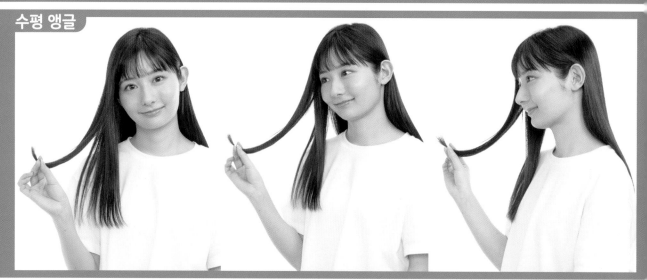

로우 앵글

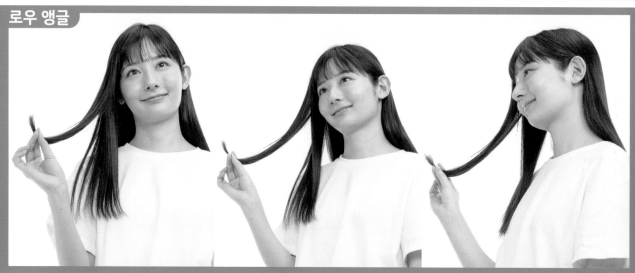

롱 헤어 스트레이트 들어 올리는 모습

photo ▶ 02

| | 180도 | 210도 | 240도 |

하이 앵글

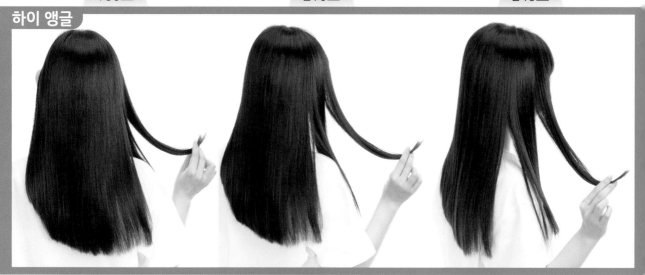

수평 앵글

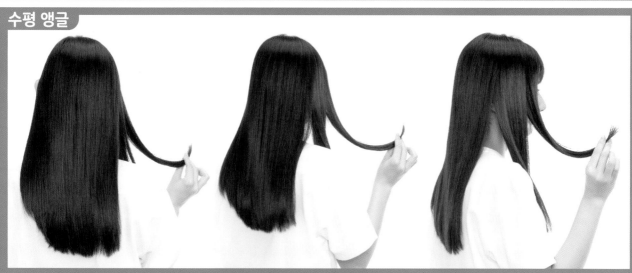

로우 앵글

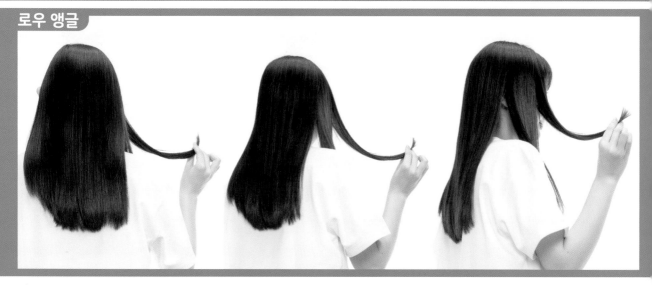

34

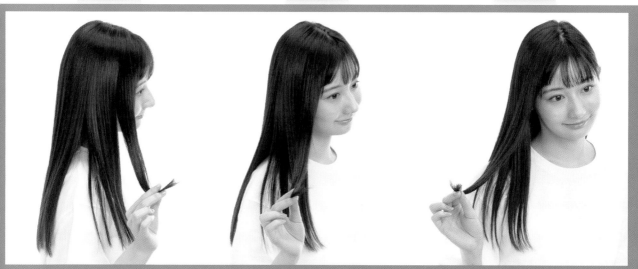

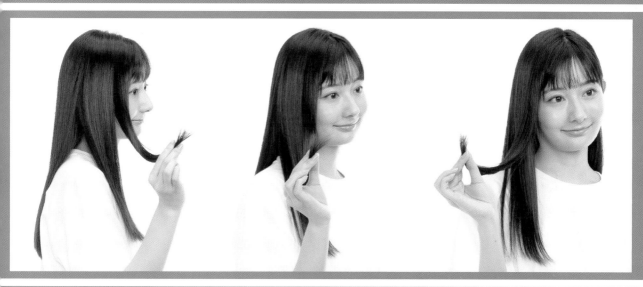

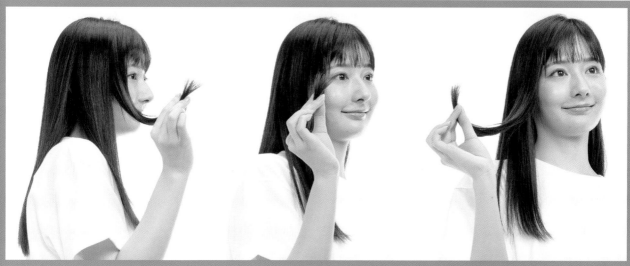

롱 헤어 스트레이트 고개를 숙이는 모습

고민하는 장면 혹은 고백하는 장면 등에 어울리는 포즈입니다. 얼굴이 잘 보이기 힘든 구도이므로, 일단 두부를 그리고 난 다음에 머리칼의 흐름에 맞춰서 둥그스름한 머리를 표현하는 게 좋습니다.

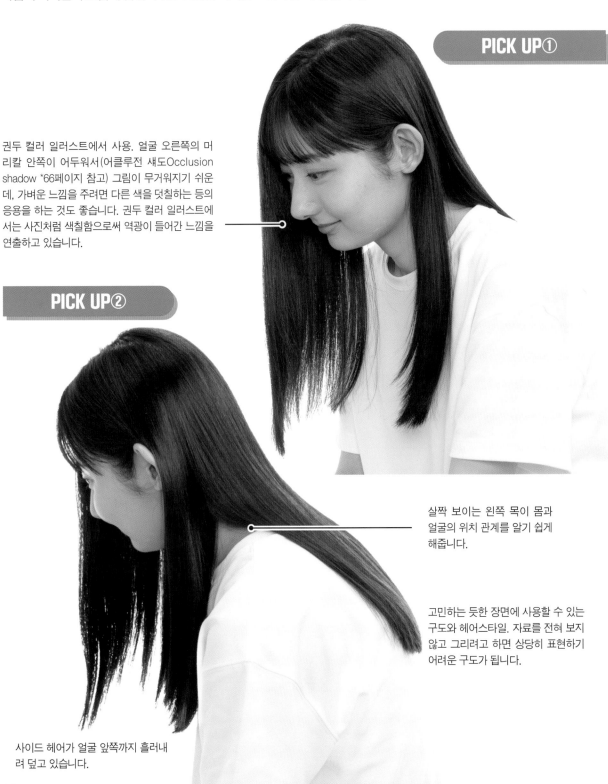

PICK UP①

권두 컬러 일러스트에서 사용. 얼굴 오른쪽의 머리칼 안쪽이 어두워서(어클루전 섀도Occlusion shadow *66페이지 참고) 그림이 무거워지기 쉬운데, 가벼운 느낌을 주려면 다른 색을 덧칠하는 등의 응용을 하는 것도 좋습니다. 권두 컬러 일러스트에서는 사진처럼 색칠함으로써 역광이 들어간 느낌을 연출하고 있습니다.

PICK UP②

살짝 보이는 왼쪽 목이 몸과 얼굴의 위치 관계를 알기 쉽게 해줍니다.

고민하는 듯한 장면에 사용할 수 있는 구도와 헤어스타일. 자료를 전혀 보지 않고 그리려고 하면 상당히 표현하기 어려운 구도가 됩니다.

사이드 헤어가 얼굴 앞쪽까지 흘러내려 덮고 있습니다.

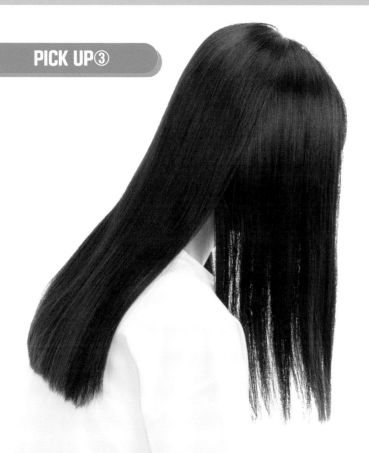

이 사진처럼 얼굴이 보이지 않는 구도의 경우, 머리칼의 흐름을 확실히 파악해서 평면적인 느낌이 들지 않도록 해야 합니다. 사진을 잘 살펴 관찰해 봅시다.

PICK UP④

정수리와 가마가 보이는 사진입니다. 뒤통수는 가마를 중심으로 삼아 그리면 좋습니다. 가르마는 헤어스타일에 따라 일직선이 아니라 사진처럼 지그재그로 만들어질 때도 있습니다. 일러스트에서 이런 것까지 재현할 필요는 없겠지만, 머리카락이 다발로 모인 부분을 잘 관찰해 봅시다.

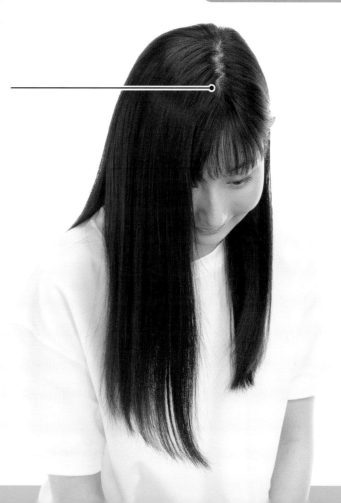

	0도	30도	60도

하이 앵글

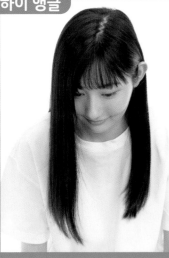 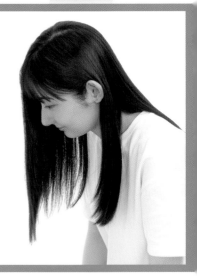

수평 앵글

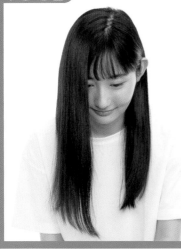 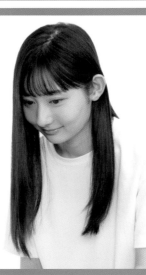 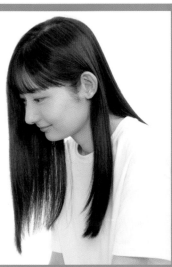

로우 앵글

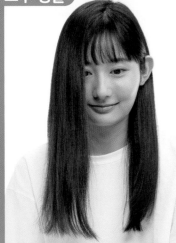 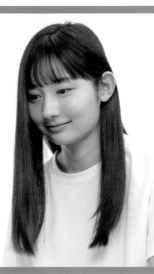 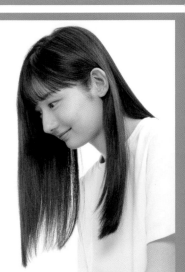

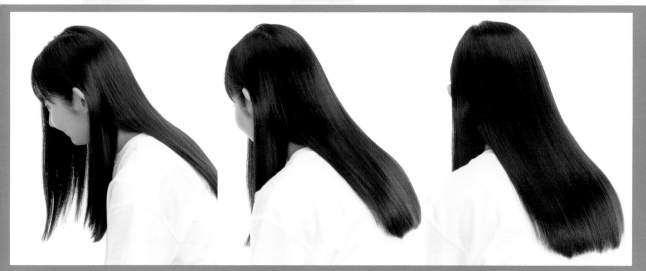

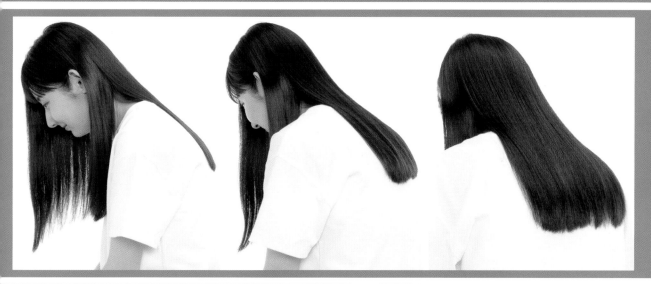

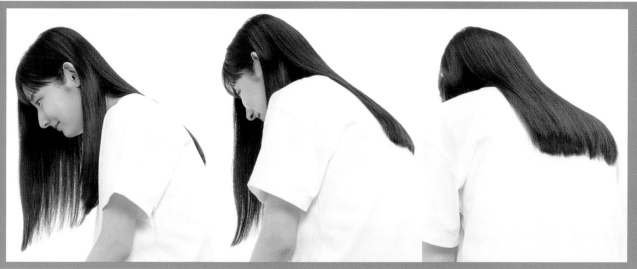

| | 180도 | 210도 | 240도 |

하이 앵글

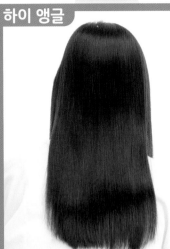

수평 앵글

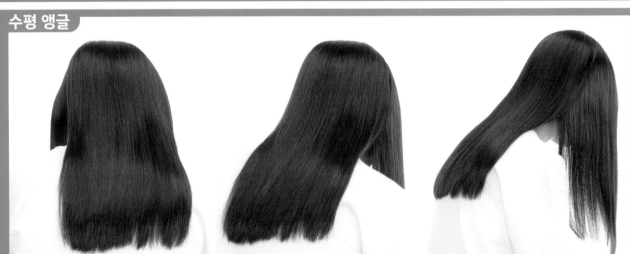

로우 앵글

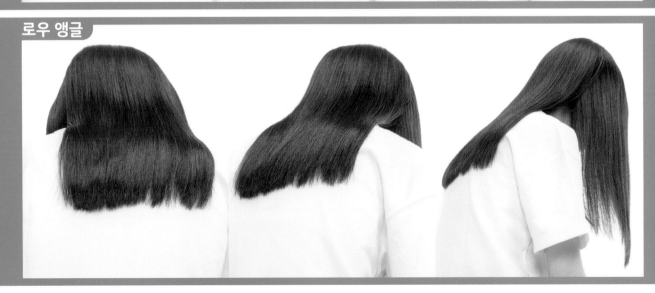

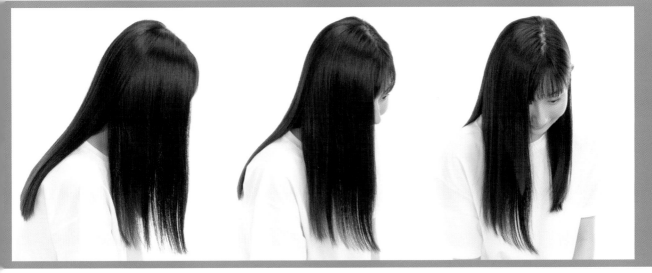

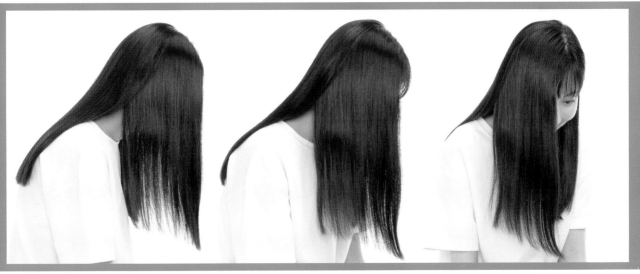

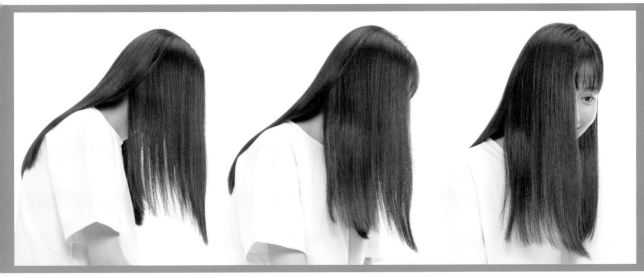

롱 헤어 스트레이트 귀 뒤로 넘기는 모습

귀 뒤로 머리를 넘기는 몸짓은 여성의 포즈 중에서도 인기가 많아, 일러스트로 그려보고 싶어하는 분들도 그만큼 많을 것입니다. 여러 각도의 사진을 트레이스해서 매력적인 포즈를 꼭 그려보세요.

PICK UP①

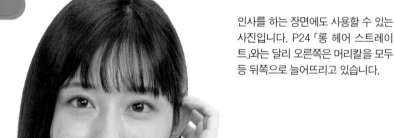

인사를 하는 장면에도 사용할 수 있는 사진입니다. P24「롱 헤어 스트레이트」와는 달리 오른쪽은 머리칼을 모두 등 뒤쪽으로 늘어뜨리고 있습니다.

목 뒷부분은 사진에서 보면 그림자가 져 어둡게 나옵니다. 그러나 일러스트에서는 밝은색이나 배경색으로 칠해져 있기도 합니다. 일러스트를 볼 때는 이 부분에도 주목해서 살펴보세요.

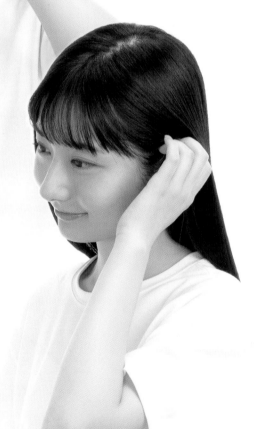

PICK UP②

이 구도의 경우, 머리를 뒤로 넘기는 왼쪽과는 대조적으로 오른쪽은 머리를 앞으로 늘어뜨리는 편이 균형감이 생길 것 같습니다. 그럴 때는 P22의「롱 헤어 스트레이트」사진과 조합해서 사용해 봅시다.

손가락에 따라 머리의 일부가 봉긋하게 솟은 부분이나, 머리칼의 흐름이 갑자기 변하는 부분에 주목합시다.

사진을 보면 손가락의 움직임은 작은 편이지만, 일러스트를 그릴 때는 새끼손가락의 각도를 다소 과한 느낌으로 바꾸기만 해도 전체적으로 움직임이 살아납니다.

전화하는 장면에서도 사용할 수 있는 사진입니다. 왼손으로 머리칼을 뒤로 넘기고 있지만, 바로 뒤에서 볼 때는 의외로 귀는 별로 노출되지 않고 있지요.

왼팔을 들고 있어서 오른쪽 어깨가 내려가 있습니다. 이에 따라 머리칼의 흐름도 변하고 있음을 알 수 있습니다. 이런 사소한 부분의 표현도 일러스트를 그릴 때는 아주 중요합니다.

| 0도 | 30도 | 60도 |

하이 앵글

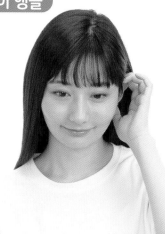 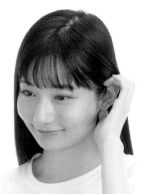 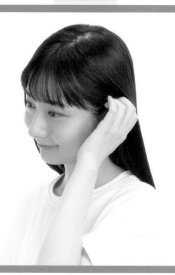

수평 앵글

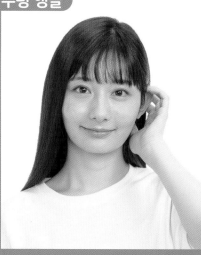 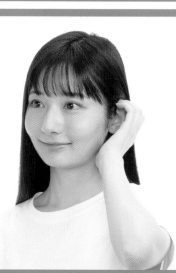 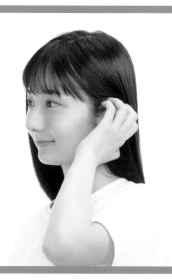

로우 앵글

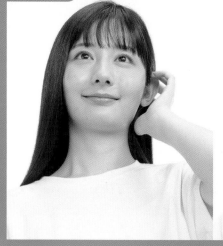 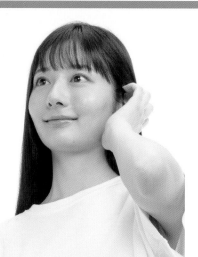 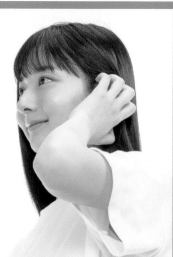

90도 120도 150도

	180도	210도	240도

하이 앵글

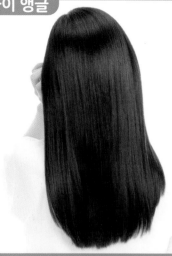 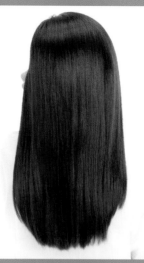 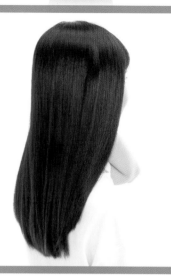

수평 앵글

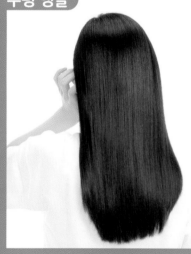 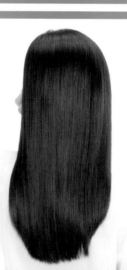 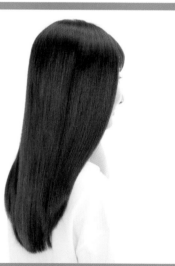

로우 앵글

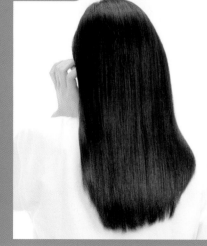

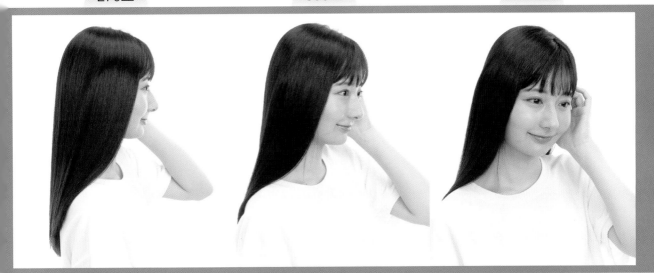

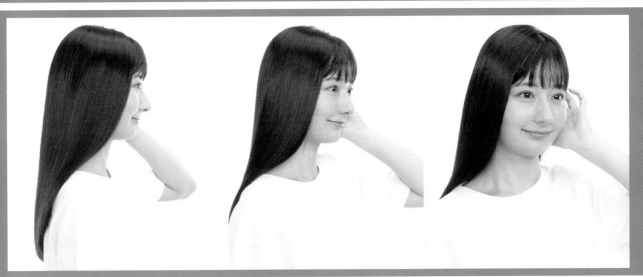

롱 헤어 스트레이트 머플러 두르기

일러스트로 자주 그리게 되는 것 중 하나가 바로 이 머플러를 두른 모습인데, 머리칼이 살포시 뜨는 느낌이나 머플러로 감긴 부분 쪽 머리카락의 흐름, 구겨진 머플러 천의 느낌 등 표현하기 어려운 포인트가 많습니다.

PICK UP①

위에서 내려다보는 각도에서 본 이 사진은 사이드와 뒤로 흘러내린 머리칼이 보이지 않으므로, 미디엄~쇼트 헤어로도 보입니다.

머플러를 둘렀을 때, 체크무늬를 어떤 식으로 그릴 것인지도 매우 어려운 포인트입니다. 꼭 이 사진의 무늬를 트레이스해서 활용해 보세요.

PICK UP②

머플러로 머리칼이 한데 모여 있으므로, 귀가 조금 노출됩니다.

왼쪽 사이드에서 사르르 흘러내린 머리는 귀여움 연출 포인트. 단, 살짝 부풀어 오르거나 튀어 오른 머리칼을 너무 많이 그리면 너저분해 보일 수 있으므로 조금만 넣는 것이 좋습니다.

오른쪽 사이드는 왼쪽 사이드에 비하여, 머리칼에 볼륨이 좀 더 있어서 무게감 있는 느낌을 줍니다. 양쪽 모두 무게감 있는 느낌(혹은 가벼운 느낌)을 내고 싶은 경우에는 사진을 반전시켜서 사용해 주세요.

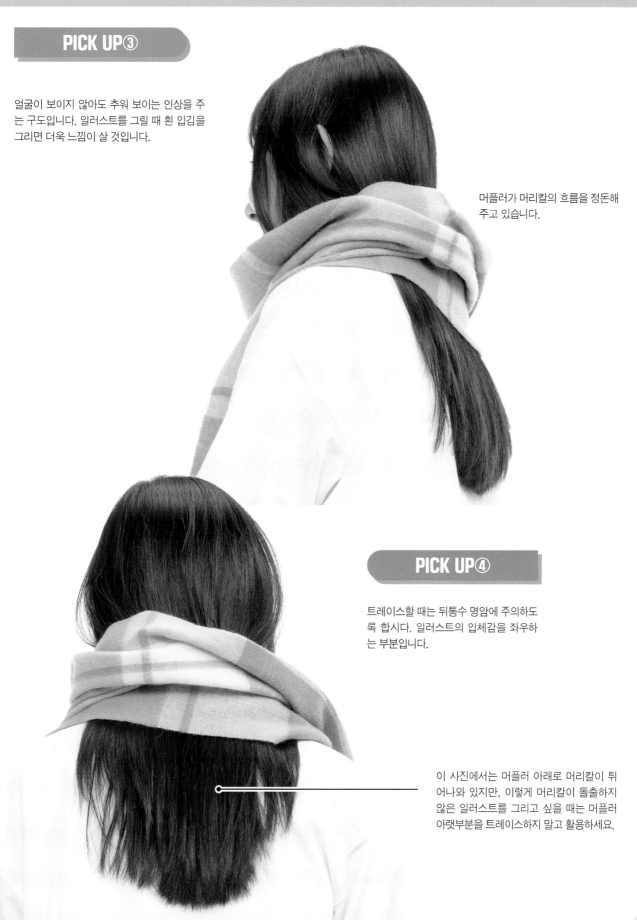

PICK UP③

얼굴이 보이지 않아도 추워 보이는 인상을 주는 구도입니다. 일러스트를 그릴 때 흰 입김을 그리면 더욱 느낌이 살 것입니다.

머플러가 머리칼의 흐름을 정돈해 주고 있습니다.

PICK UP④

트레이스할 때는 뒤통수 명암에 주의하도록 합시다. 일러스트의 입체감을 좌우하는 부분입니다.

이 사진에서는 머플러 아래로 머리칼이 튀어나와 있지만, 이렇게 머리칼이 돌출하지 않은 일러스트를 그리고 싶을 때는 머플러 아랫부분을 트레이스하지 말고 활용하세요.

| | 0도 | 30도 | 60도 |

하이 앵글

 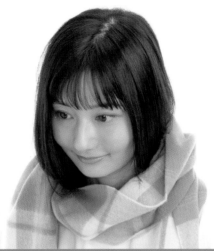 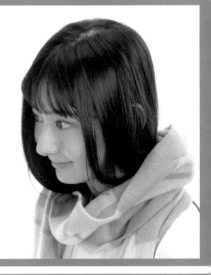

수평 앵글

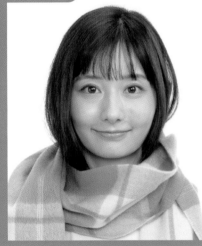 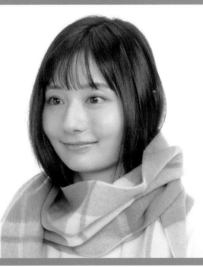 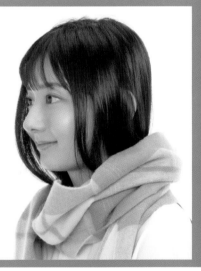

로우 앵글

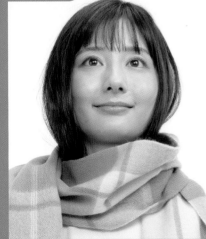 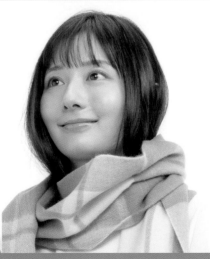 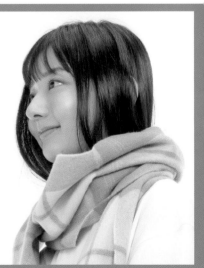

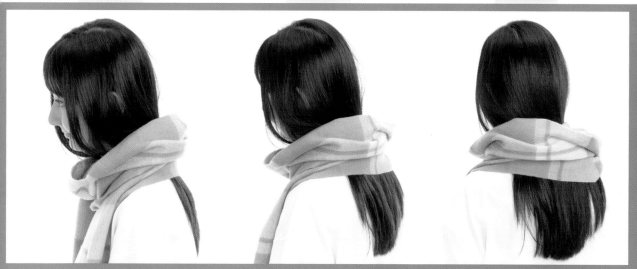

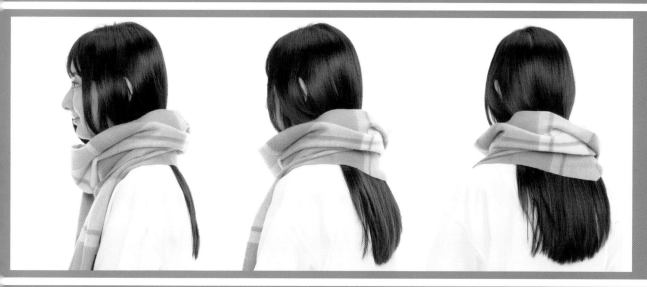

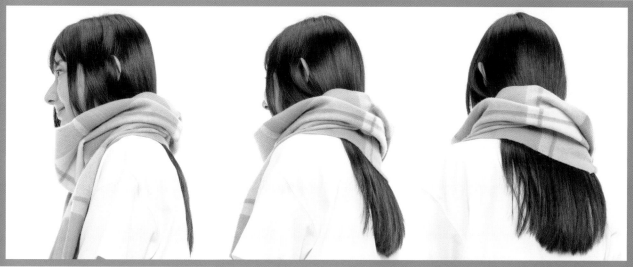

롱 헤어 스트레이트 머플러 두르기

| 180도 | 210도 | 240도 |

하이 앵글

 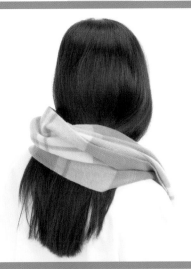 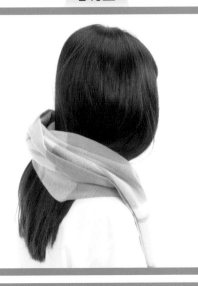

수평 앵글

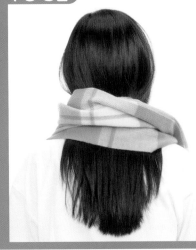 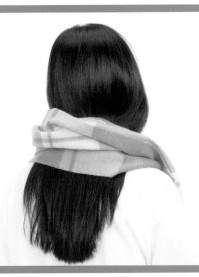 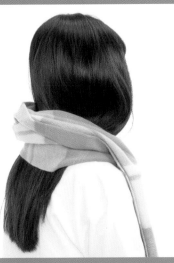

로우 앵글

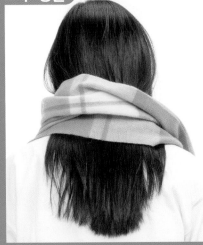 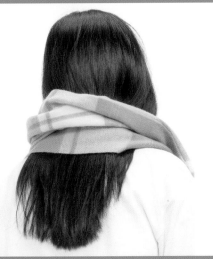 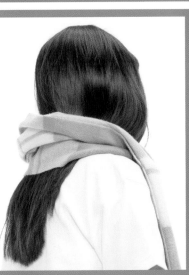

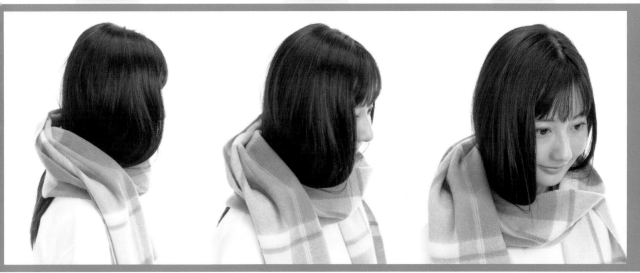

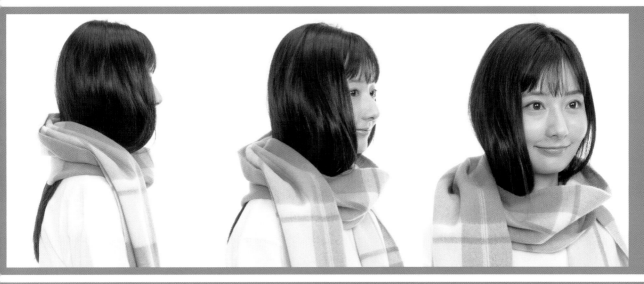

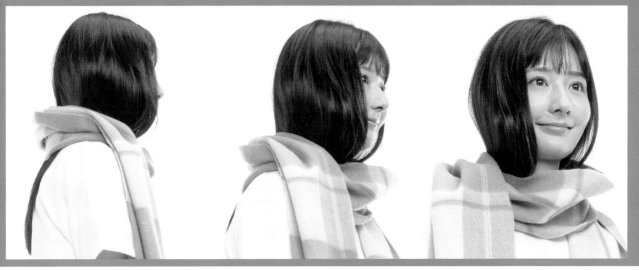

롱 헤어 웨이브

전체 길이 2/3 정도에 완만한 웨이브가 진 헤어스타일은 어른스러운 캐릭터에 잘 어울립니다. 웨이브의 광택과 컬을 잘 관찰하여 일러스트로 그려봅시다.

PICK UP①

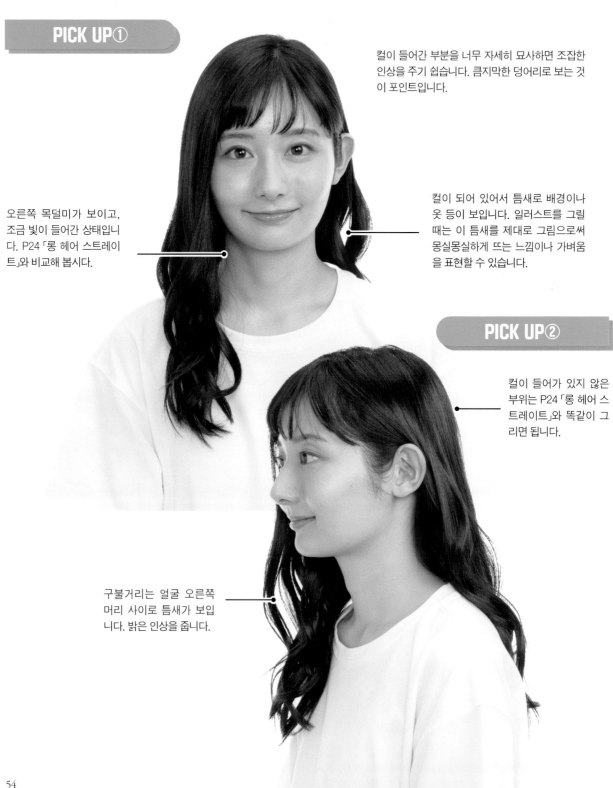

컬이 들어간 부분을 너무 자세히 묘사하면 조잡한 인상을 주기 쉽습니다. 큼지막한 덩어리로 보는 것이 포인트입니다.

오른쪽 목덜미가 보이고, 조금 빛이 들어간 상태입니다. P24「롱 헤어 스트레이트」와 비교해 봅시다.

컬이 되어 있어서 틈새로 배경이나 옷 등이 보입니다. 일러스트를 그릴 때는 이 틈새를 제대로 그림으로써 몽실몽실하게 뜨는 느낌이나 가벼움을 표현할 수 있습니다.

PICK UP②

컬이 들어가 있지 않은 부위는 P24「롱 헤어 스트레이트」와 똑같이 그리면 됩니다.

구불거리는 얼굴 오른쪽 머리 사이로 틈새가 보입니다. 밝은 인상을 줍니다.

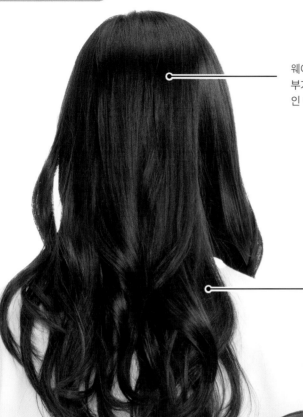

웨이브의 볼륨을 표현하는 과정에서 머리 상반부가 너무 커지지 않도록 주의합시다! 전체적인 실루엣도 의식하세요.

사진을 트레이스할 때 컬이 들어간 부분은 그저 따라 그리기만 하지 말고 머리의 광택감과 머리칼 끝의 튀어 오른 느낌 등을 잘 연구해 보세요.

PICK UP④

왼쪽 뒤편에 늘어뜨린 머리는 P22 「롱 헤어 스트레이트」보다도 잘 보입니다. 이 사진에서는 모속감을 강조하고 있는데, 일러스트를 그릴 때는 자잘한 머리칼을 좀 더해도 좋을 것입니다.

사진을 트레이스해서 일러스트로 그렸을 때, 부족함이 느껴질 때가 있습니다. 그런 경우에는 현실성보다 「일러스트가 더 잘 사는 느낌」을 우선시해서 선을 더해 그리면 좋습니다.

롱 헤어 웨이브

0도	30도	60도

하이 앵글

 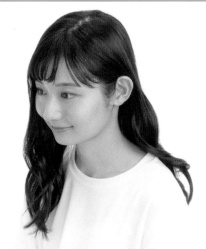 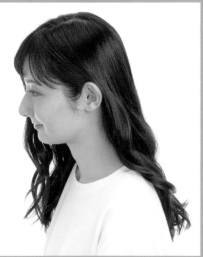

수평 앵글

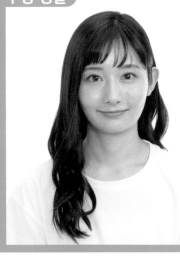 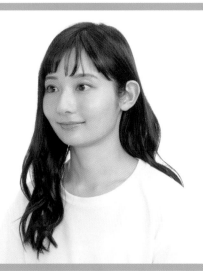 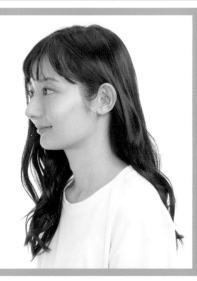

로우 앵글

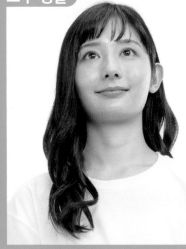 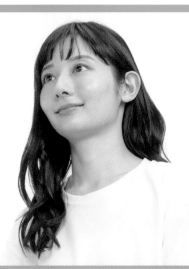 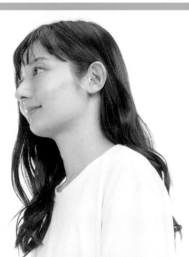

180도	210도	240도

하이 앵글

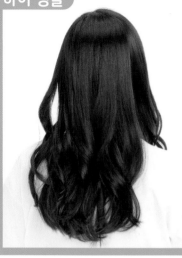 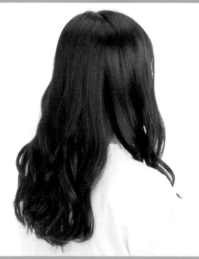 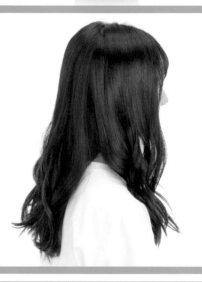

수평 앵글

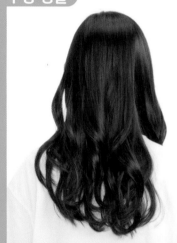 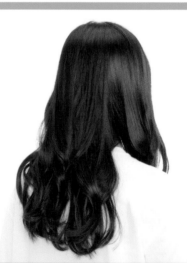 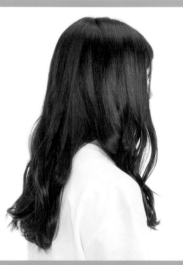

로우 앵글

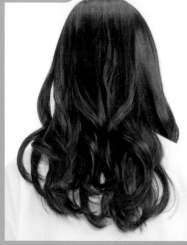 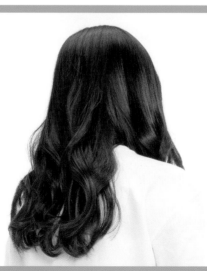 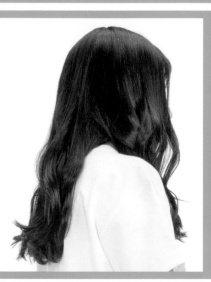

270도　　　　　　　300도　　　　　　　330도

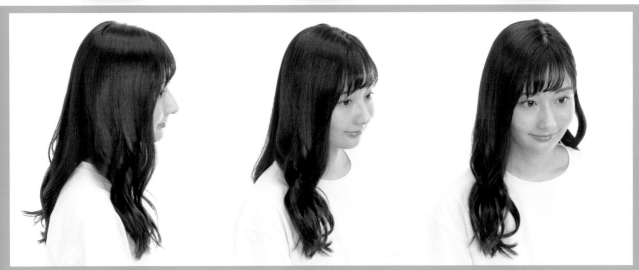

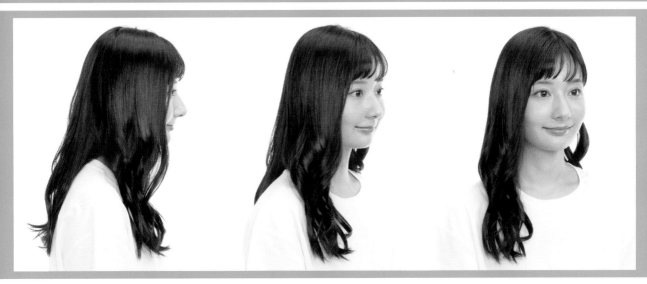

롱 헤어 웨이브 머리를 쓸어올리는 모습

저도 모르게 가슴이 두근거릴 정도로 매력적인 몸짓. 손가락에 얽히는 머리칼과 젖혀진 부분의 웨이브 머리가 흘러내리는 것에 주목합시다. 각도에 따라서는 머리를 감싸쥐는 장면에도 활용할 수 있습니다.

PICK UP①

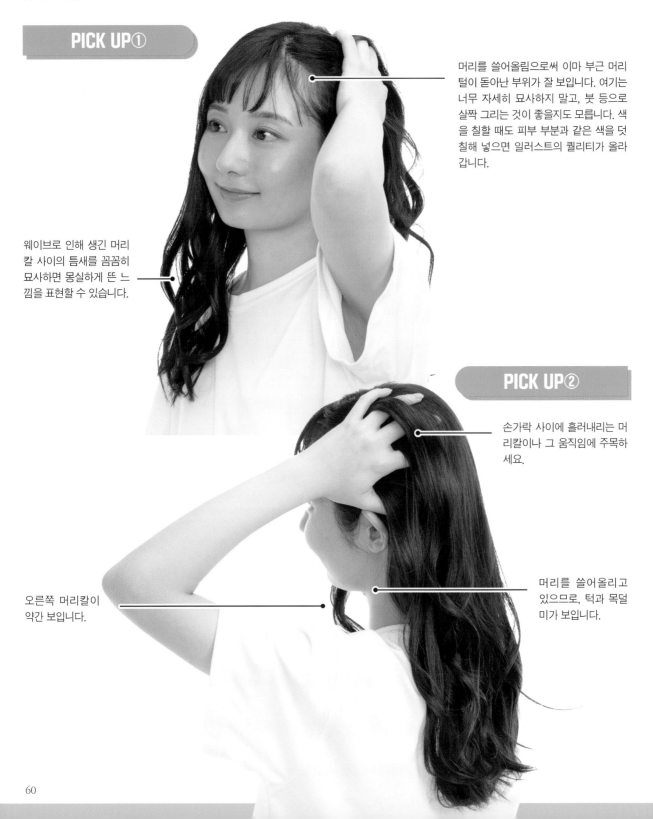

머리를 쓸어올림으로써 이마 부근 머리털이 돋아난 부위가 잘 보입니다. 여기는 너무 자세히 묘사하지 말고, 붓 등으로 살짝 그리는 것이 좋을지도 모릅니다. 색을 칠할 때도 피부 부분과 같은 색을 덧칠해 넣으면 일러스트의 퀄리티가 올라갑니다.

웨이브로 인해 생긴 머리칼 사이의 틈새를 꼼꼼히 묘사하면 몽실하게 뜬 느낌을 표현할 수 있습니다.

PICK UP②

손가락 사이에 흘러내리는 머리칼이나 그 움직임에 주목하세요.

오른쪽 머리칼이 약간 보입니다.

머리를 쓸어올리고 있으므로, 턱과 목덜미가 보입니다.

손가락 사이에서 흘러내리는 머리칼과 그 움직임에 주목하세요. 살짝 왼쪽 귀도 보입니다.

뒷모습은 고민하는 장면으로도 사용할 수 있습니다.

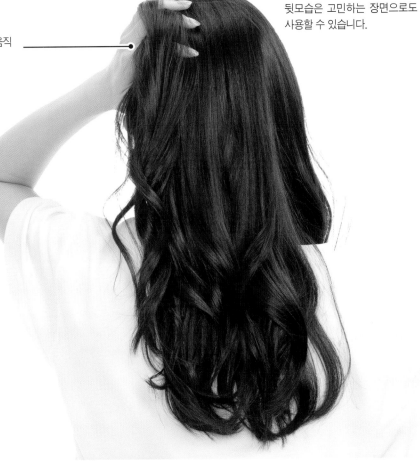

컬이 들어간 머리를 하나씩 정성 들여 그리면 오히려 위화감만 듭니다. 큼지막한 붓 등으로 전체적인 흐름을 그린 다음, 머리 느낌에 맞춰 조정합니다.
사진 자료는 어디까지나 참고로만 삼는다, 그것이 바로 일러스트의 질을 높이는 포인트입니다.

악역의 대사가 잘 어울릴 것 같은 구도입니다.

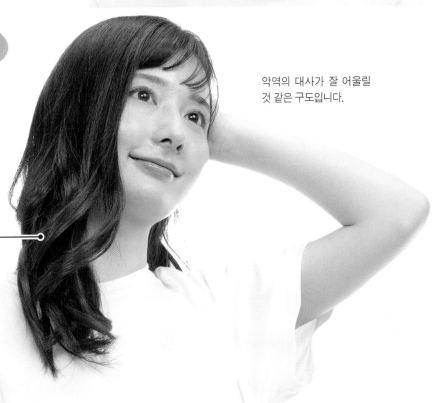

얼굴을 살짝 왼쪽으로 향하고 있으므로 오른쪽 사이드의 머리가 몸 앞쪽으로 많이 흘러내립니다.

롱 헤어 웨이브 머리를 쓸어올리는 모습

0도	30도	60도

하이 앵글

수평 앵글

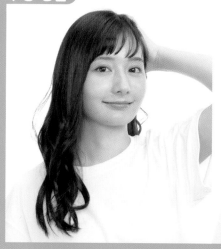 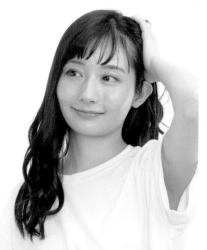 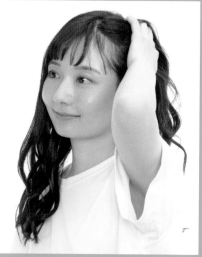

로우 앵글

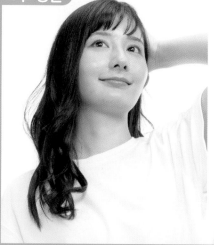

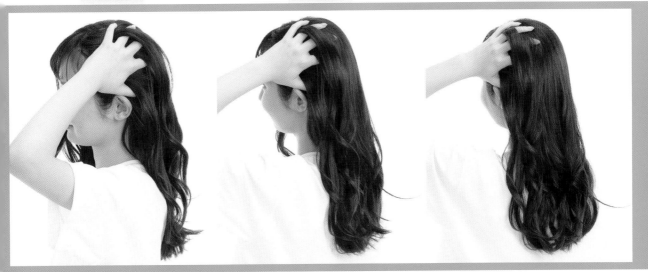

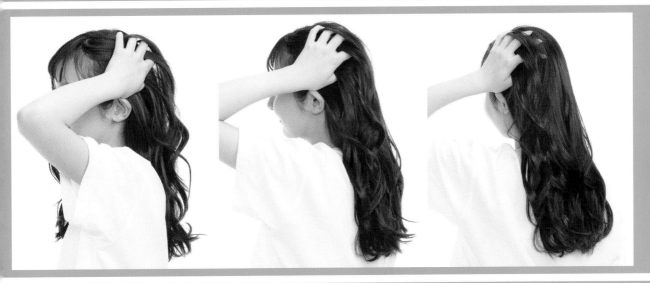

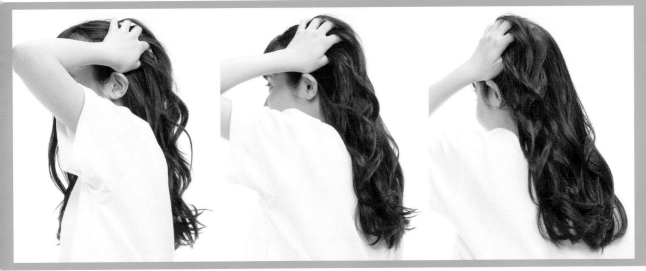

롱 헤어 웨이브 머리를 쓸어올리는 모습

180도	210도	240도

하이 앵글

 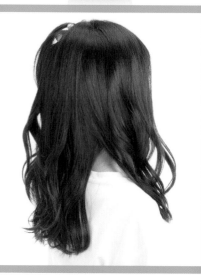

수평 앵글

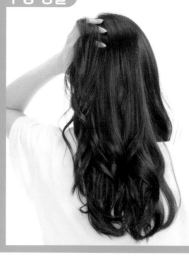 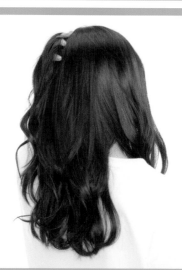 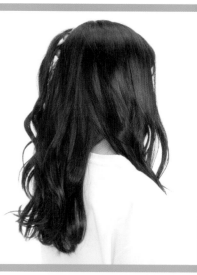

로우 앵글

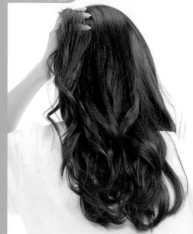 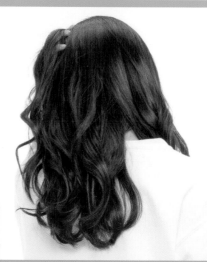 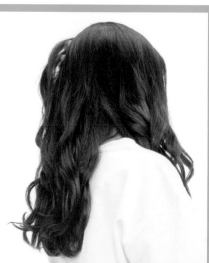

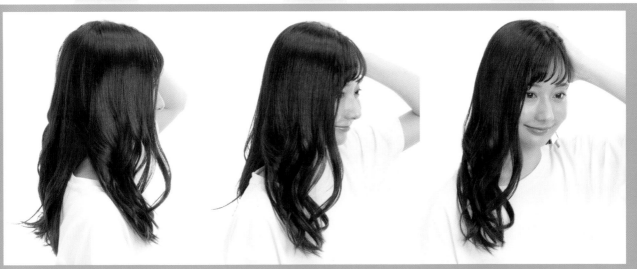

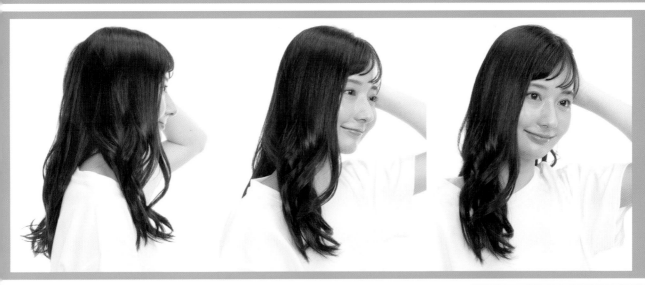

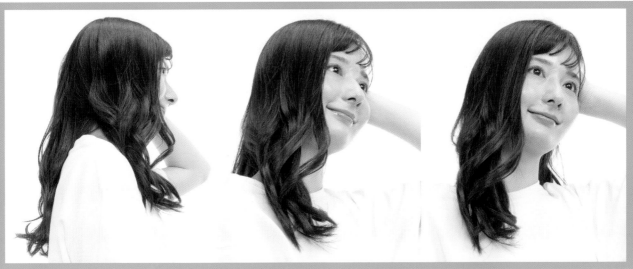

Illustrator's Column

머리 채색의 퀄리티를 높이는 10가지 테크닉 전편

해설 : 무나카타 히사츠구

여기에서는 일러스트를 돋보이게 하는 색칠 테크닉을 소개하고자 합니다. 메인 라이트(광원)는 왼쪽(얼굴의 오른쪽)이라고 생각해 주세요. 해설을 위해 일부러 극단적인 표현을 넣은 곳도 있습니다.

베이스가 되는 머리 칠하기. 두 가지 색으로 주된 음영만을 칠했습니다.

1 머리칼에 투명감을 준다

에어 브러시를 사용하여 얼굴 주변의 머리칼을 피부와 같은 색으로 칠하면, 머리칼이 투명하게 보이는 인상을 줍니다. 특히 앞머리 끝부분이나, 얼굴 양쪽에 닿는 머리카락, 귀밑털 부근, 머리카락이 돋아난 목덜미 주변에 칠하면 효과적입니다. 레이어는 동일하든, 따로 하든 상관없습니다. 레이어 효과는 쓰지 않기 때문입니다.

2 머리칼 안쪽을 다른 색으로 칠한다

최근 일러스트에서 자주 보이는 수법입니다. 본래 어클루전 섀도(물체가 접촉한 영역에 생기는 그림자)가 생기는 뒤통수 안쪽이 어두운데, 거기에 다른 색(주로 배경색)을 칠해 표현하는 것입니다. 그러면 머리칼에 투명감이 생기고 외모가 주는 인상도 가벼워 보이는 효과가 생깁니다.

3 환경광을 칠한다

머리칼에는 다소 광택이 있으므로 거울에 주변이 반사되는 것처럼, 바깥이라면 파란 하늘, 실내라면 조명을 반사한 벽이나 천장 색에 영향을 받습니다. 실제로 칠할 때는 배경색 등에서 선택해도 좋습니다.

④ 하이라이트를 넣는다

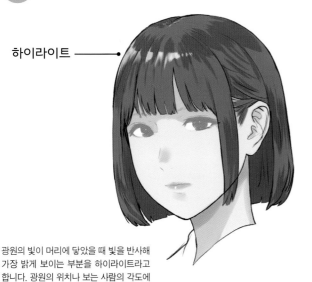

하이라이트 ————

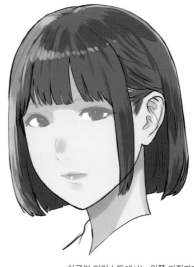

광원의 빛이 머리에 닿았을 때 빛을 반사해 가장 밝게 보이는 부분을 하이라이트라고 합니다. 광원의 위치나 보는 사람의 각도에 따라 하이라이트의 위치는 달라집니다. 이 하이라이트는 관측자의 시점에 따라 이동합니다. 왼쪽 위에서의 광원일 경우, 이처럼 일부만 하이라이트가 생깁니다.

최근의 일러스트에서는 왼쪽 가장자리 부분 또는 반대 방향(오른쪽)에도 하이라이트를 넣어, 마치 백 라이트나 엣지 라이트가 있는 것처럼 그릴 때가 있습니다. 이 예에서는 「레이어 발광 닷지 40%」에 살짝 노란색으로 칠하고 있습니다.

⑤ 다른 색으로 머리칼의 흐름을 덧칠한다

베이스 레이어와는 별개의, 머리칼의 흐름만을 그린 레이어에 에어 브러시 등으로 다른 색을 더하는 수법입니다. 밝은 부분과 어두운 부분의 경계(명암 경계선)는 색이 선명하게 보일 때가 있어서, 그걸 모방한 연출로 보입니다.

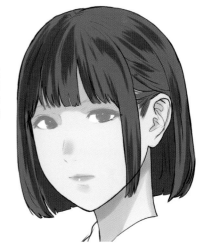

⑥ 백 라이트나 터치 라이트 수법으로 칠한다

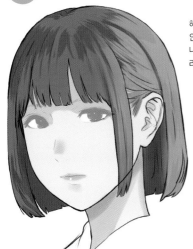

해외 영화나 드라마에서 사용되는 영화적인 라이팅 수법을 일러스트에 적용한 것입니다. 이 경우 오른쪽 안쪽에 푸른색 계열 라이트가 있는 상황을 상정했습니다.

⑦ 하프 섀도 수법으로 칠한다

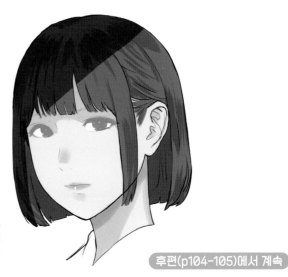

「하프 섀도」란 빌딩 윗부분 절반은 빛을 받고, 아랫부분 절반은 그림자가 진 것처럼 보이는 경우입니다. 이 그림의 경우, 머리 위로 다른 물체의 그림자가 드리워진 이미지입니다. 반대로 얼굴 쪽에 그림자가 드리워지게 칠하는 것으로도 일러스트를 돋보이게 할 수 있을 것입니다.

후편(p104-105)에서 계속

어레인지 헤어 포니테일

포니테일은 묶는 위치에 따라 어려 보이기도 하고, 차분하게 보이기도 하는 등 인상이 다양하게 변하는 헤어스타일입니다. 그리고자 하는 캐릭터에 맞춰서 적절한 위치를 찾아보세요.

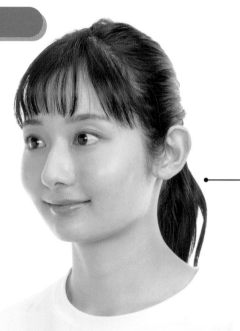

사진에서는 포니테일이 별로 보이지 않지만, 일러스트에서는 조금 더 포니테일 부분이 잘 보이게 하는 것도 좋습니다.

두상에 따른 머리칼의 흐름과 하이라이트의 위치에 주의합니다.

앞머리 이외의 머리칼을 뒤에서 완전히 꽉 묶고 있으므로, 이마쪽 머리털이 난 부분의 피부가 노출되어 있습니다. 일러스트를 그릴 때도 피부가 어느 정도 보이게끔 해야 무게감을 덜어낼 수 있어요.

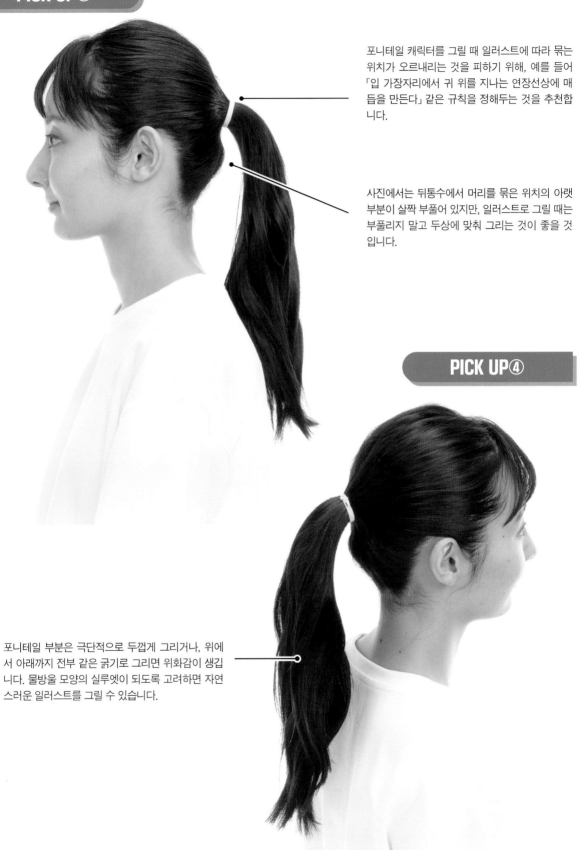

포니테일 캐릭터를 그릴 때 일러스트에 따라 묶는 위치가 오르내리는 것을 피하기 위해, 예를 들어 「입 가장자리에서 귀 위를 지나는 연장선상에 매듭을 만든다」 같은 규칙을 정해두는 것을 추천합니다.

사진에서는 뒤통수에서 머리를 묶은 위치의 아랫부분이 살짝 부풀어 있지만, 일러스트로 그릴 때는 부풀리지 말고 두상에 맞춰 그리는 것이 좋을 것입니다.

포니테일 부분은 극단적으로 두껍게 그리거나, 위에서 아래까지 전부 같은 굵기로 그리면 위화감이 생깁니다. 물방울 모양의 실루엣이 되도록 고려하면 자연스러운 일러스트를 그릴 수 있습니다.

어레인지 헤어 포니테일

0도	30도	60도

하이 앵글

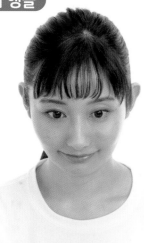 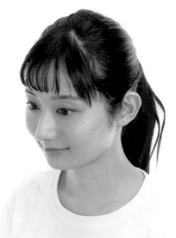 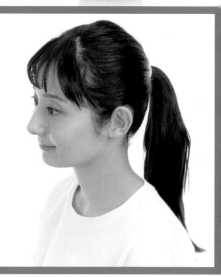

수평 앵글

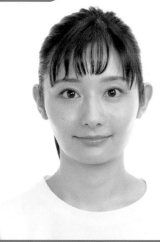 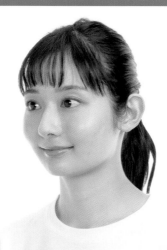 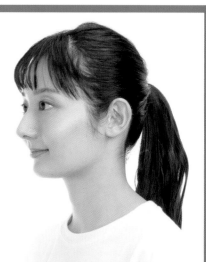

로우 앵글

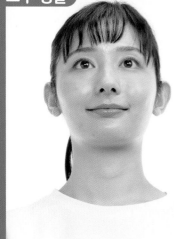 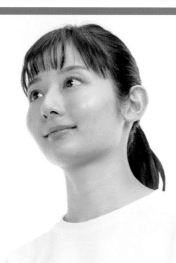 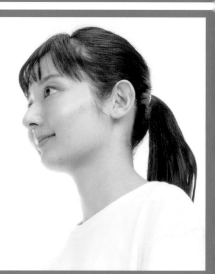

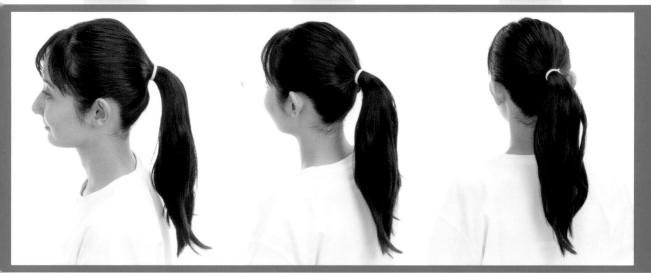

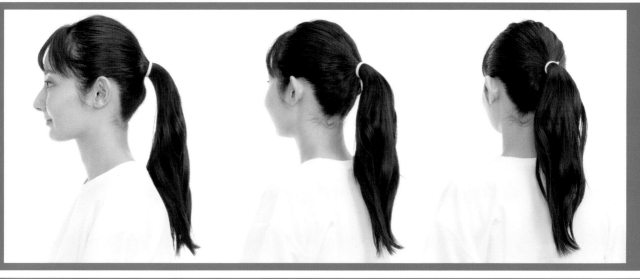

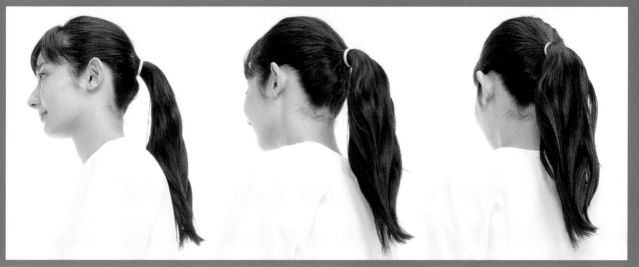

어레인지 헤어 포니테일

180도	210도	240도

하이 앵글

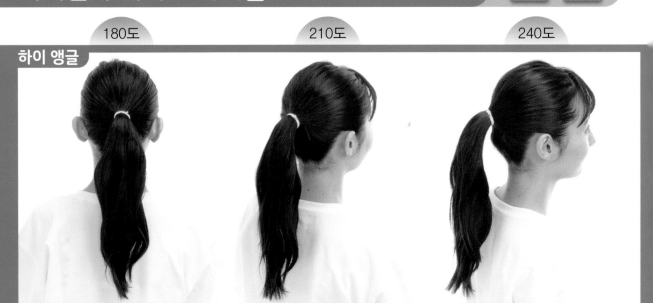

수평 앵글

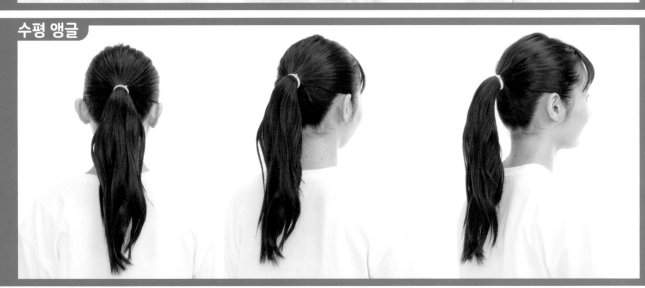

로우 앵글

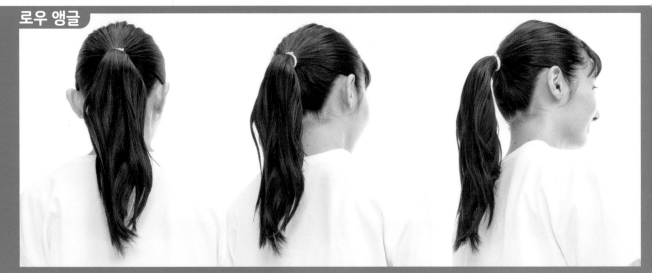

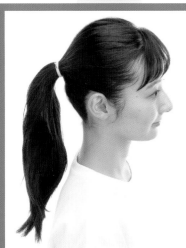 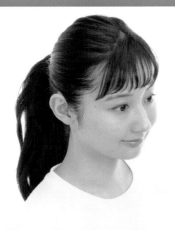 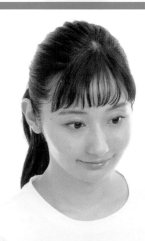

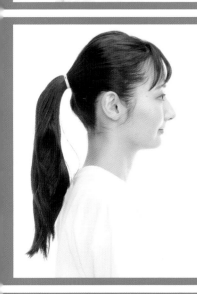 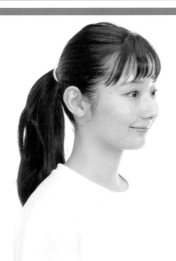 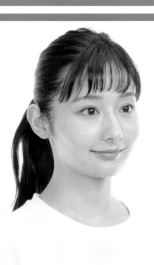

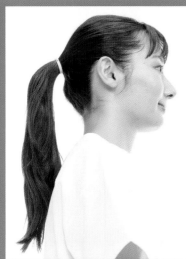 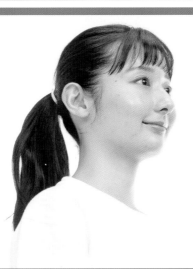

어레인지 헤어 포니테일 묶는 모습

포니테일을 묶는 모습을 일러스트로 그리고 싶어 하는 사람은 많지만, 구도가 어려워 그리기가 다소 쉽지 않은 포즈입니다. 하지만 이 사진을 트레이스한다면 완성도 높은 일러스트를 그릴 수 있을 것입니다.

PICK UP①

어깨에서 팔꿈치까지의 길이, 팔꿈치에서 손가락이 붙은 부근까지의 길이는 거의 동일한 비율이라고 합니다. 그래서 어깨, 팔꿈치, 손목, 손의 위치를 대략 잡은 다음에 팔을 그리면 균형감 있는 일러스트를 완성할 수 있습니다.

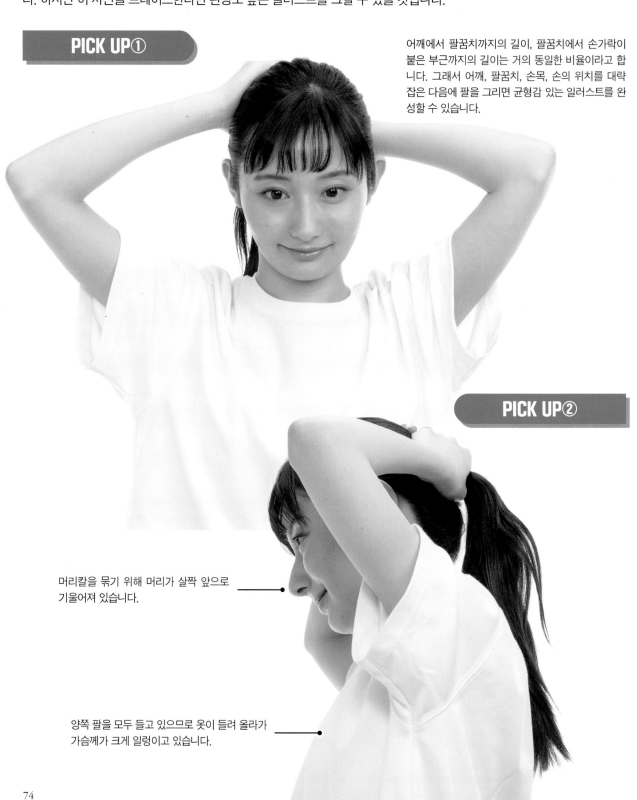

PICK UP②

머리칼을 묶기 위해 머리가 살짝 앞으로 기울어져 있습니다.

양쪽 팔을 모두 들고 있으므로 옷이 들려 올라가 가슴께가 크게 일렁이고 있습니다.

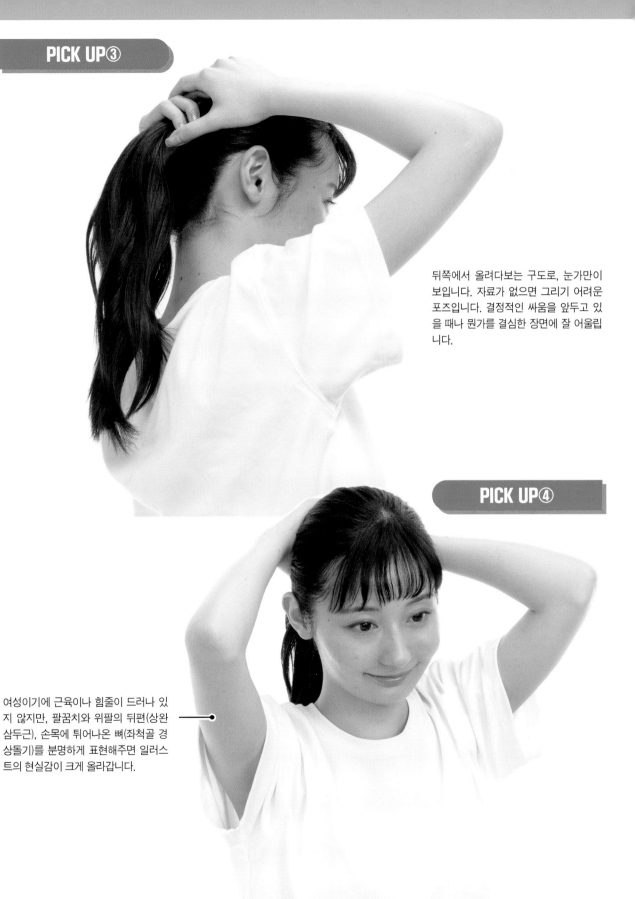

뒤쪽에서 올려다보는 구도로, 눈가만이 보입니다. 자료가 없으면 그리기 어려운 포즈입니다. 결정적인 싸움을 앞두고 있을 때나 뭔가를 결심한 장면에 잘 어울립니다.

PICK UP④

여성이기에 근육이나 힘줄이 드러나 있지 않지만, 팔꿈치와 위팔의 뒤편(상완삼두근), 손목에 튀어나온 뼈(좌척골 경상돌기)를 분명하게 표현해주면 일러스트의 현실감이 크게 올라갑니다.

| | 0도 | 30도 | 60도 |

하이 앵글

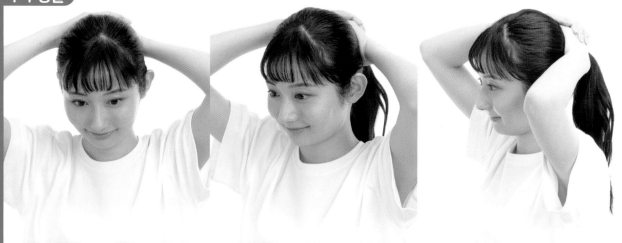

수평 앵글

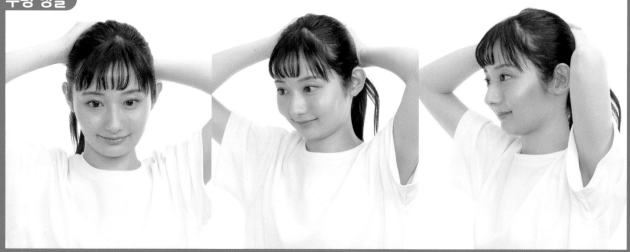

로우 앵글

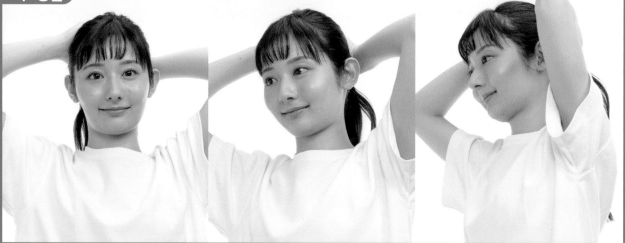

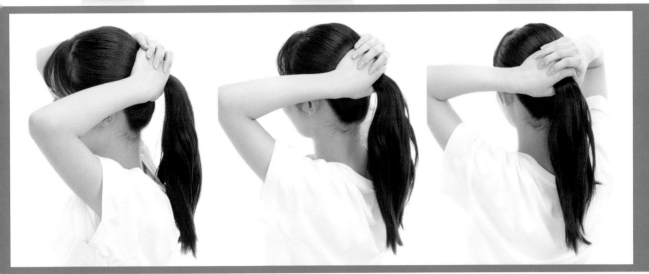

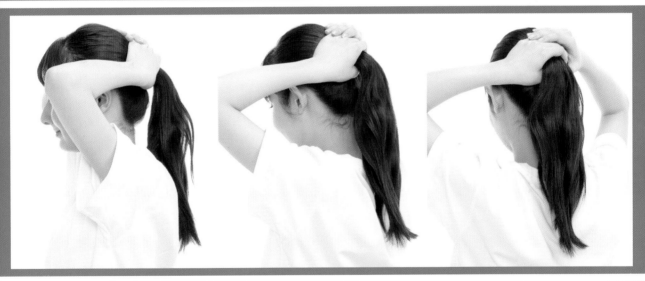

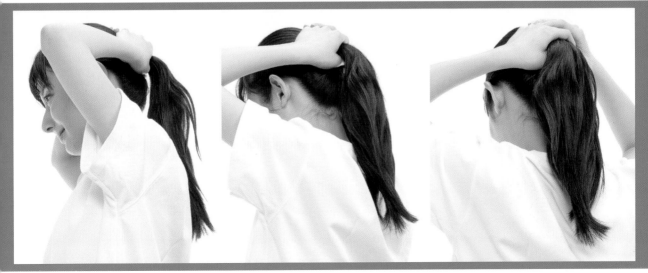

180도	210도	240도

하이 앵글

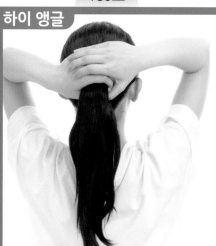 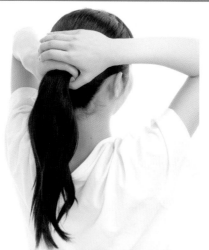 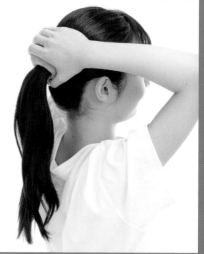

수평 앵글

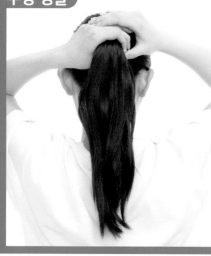 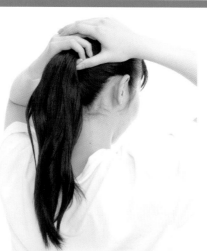 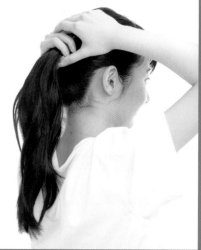

로우 앵글

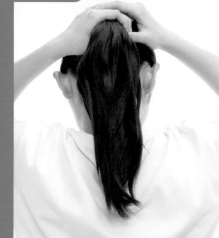 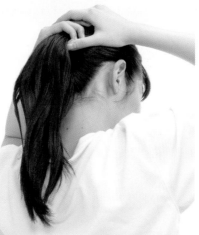 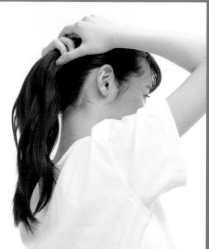

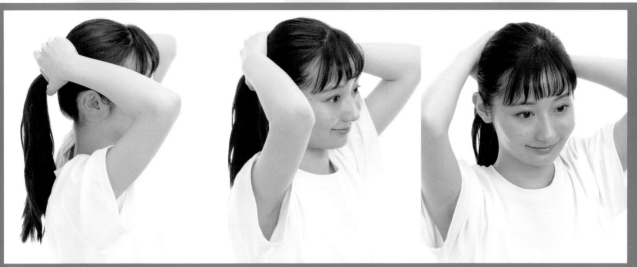

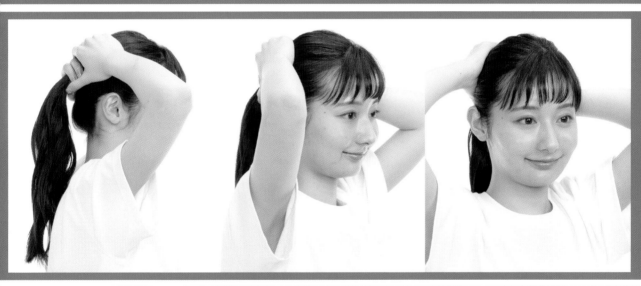

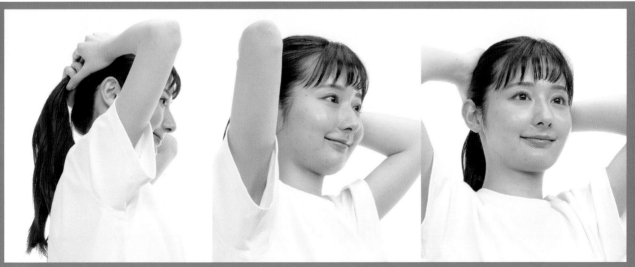

어레인지 헤어 트윈테일 미들

컬이 조금 들어간, 낮은 위치의 트윈테일. 뒤통수의 머리칼이 모두 묶여 있어서, 머리카락이 돋아난 목덜미 주변과 목덜미가 잘 보입니다. 자세히 관찰해 봅시다.

PICK UP①

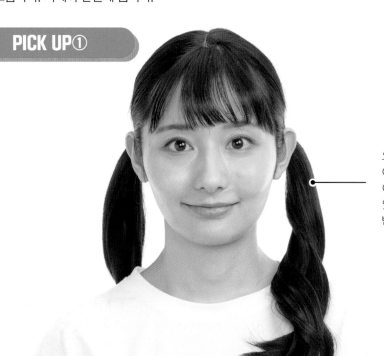

오른쪽은 묶은 머리를 뒤로 넘기고, 왼쪽은 어깨 앞으로 늘어뜨리고 있습니다. 양쪽 사이드 모두 등 뒤로 혹은 앞으로 늘어뜨리고 있는 일러스트를 그리고 싶으시다면 사진을 반전시켜서 트레이스해주세요.

PICK UP②

앞머리와의 경계선에서 흘러내리고 있는 머리칼과 관자놀이 부근의 머리칼 흐름을 잘 관찰해 보도록 합시다.

사진에서는 묶은 머리의 볼륨이 다소 작게 나타나 있는데, 일러스트에서는 조금 과장되게 그리면 보는 사람의 시선을 끌 수 있습니다.

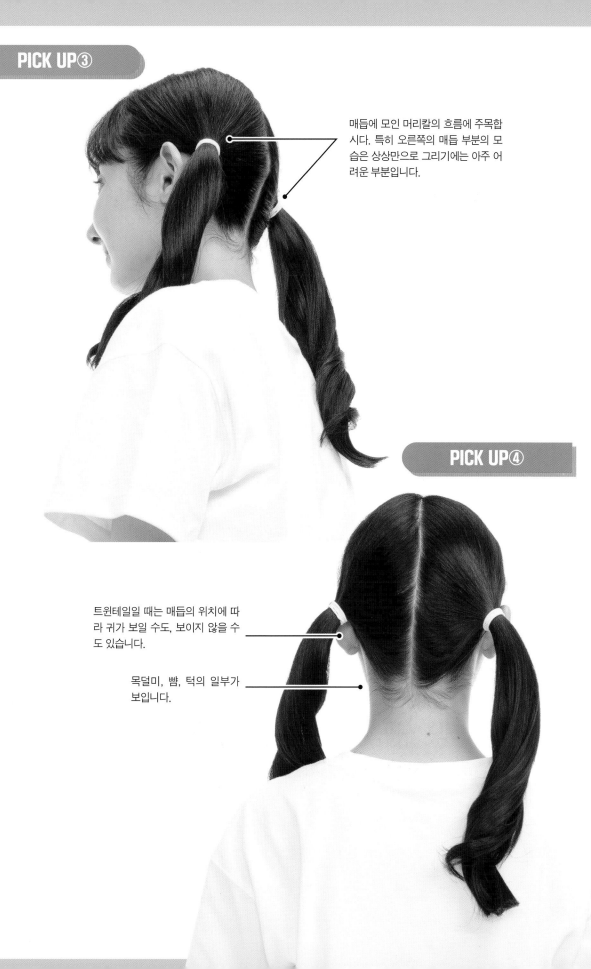

매듭에 모인 머리칼의 흐름에 주목합
시다. 특히 오른쪽의 매듭 부분의 모
습은 상상만으로 그리기에는 아주 어
려운 부분입니다.

트윈테일일 때는 매듭의 위치에 따
라 귀가 보일 수도, 보이지 않을 수
도 있습니다.

목덜미, 뺨, 턱의 일부가
보입니다.

어레인지 헤어 트윈테일 미들

	0도	30도	60도

하이 앵글

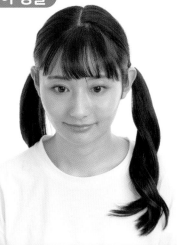 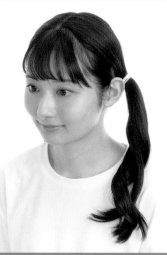 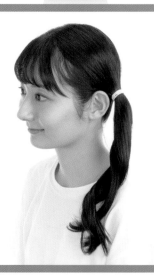

수평 앵글

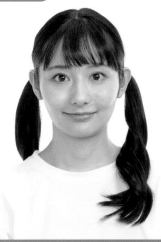 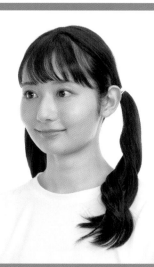 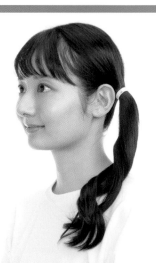

로우 앵글

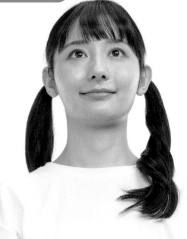 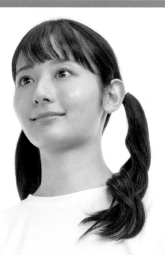 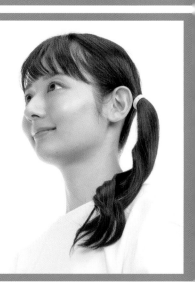

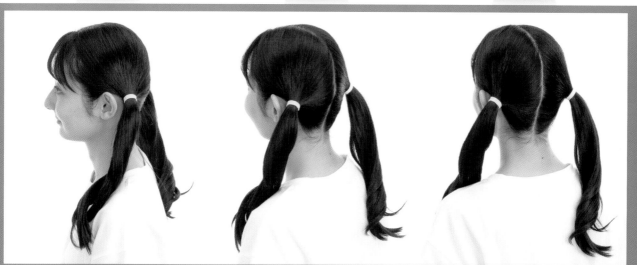

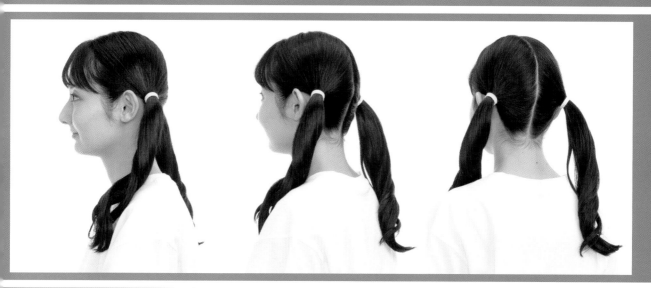

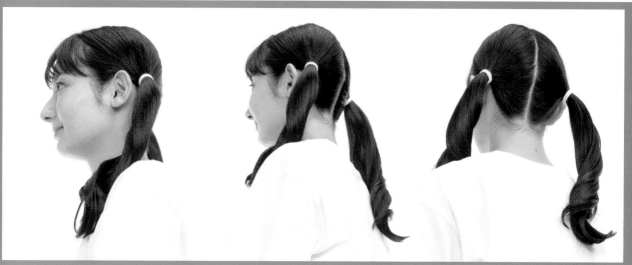

| | 180도 | 210도 | 240도 |

하이 앵글

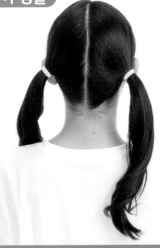 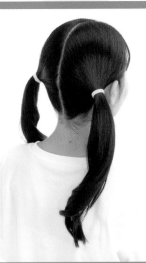 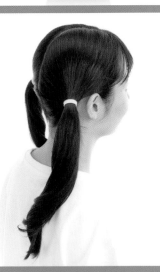

수평 앵글

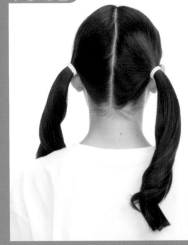 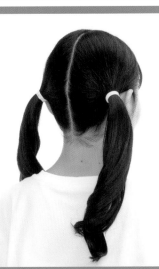 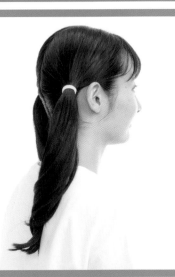

로우 앵글

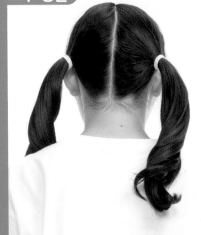 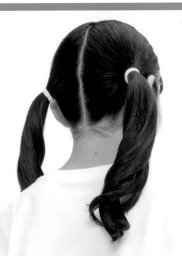 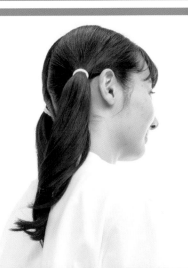

270도 300도 330도

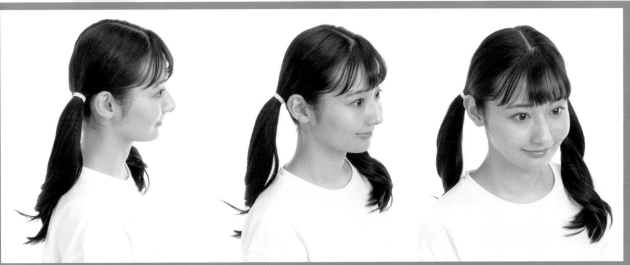

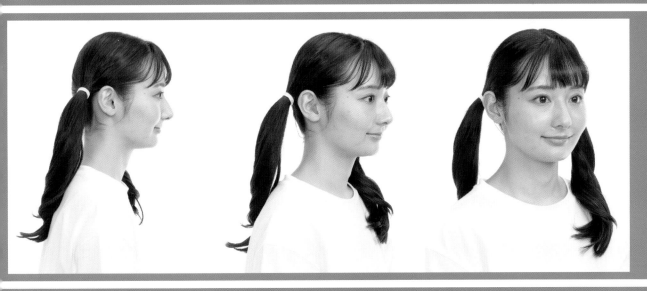

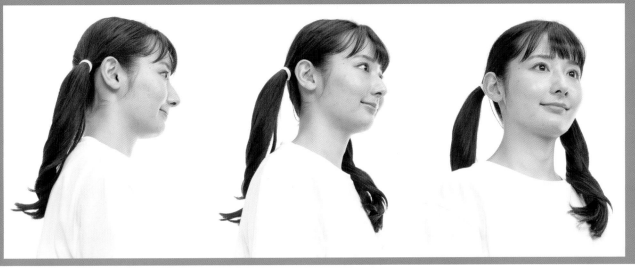

어레인지 헤어 트윈테일 미들 들어 올리는 모습

여자가 머리칼을 잡아 들어 올리며 "트윈테일로 묶으면 이런 느낌인데 어울려?" 하며 누군가에게 보여주는 「손으로 트윈테일 만들기」 포즈입니다. 수줍은 표정이나 장난스럽게 웃는 표정이 잘 어울릴 것 같습니다.

PICK UP①

P80 트윈테일의 매듭과 거의 동일한 위치에서 손으로 쥐고 있습니다. 손바닥에서 흘러내린 머리의 볼륨에도 주목하세요.

PICK UP②

뒤통수는 머리를 묶었을 때와 별 차이가 없습니다. 손목과 팔의 각도가 일러스트를 그릴 때 가장 어려운 부분으로, 주목해야 할 포인트입니다.

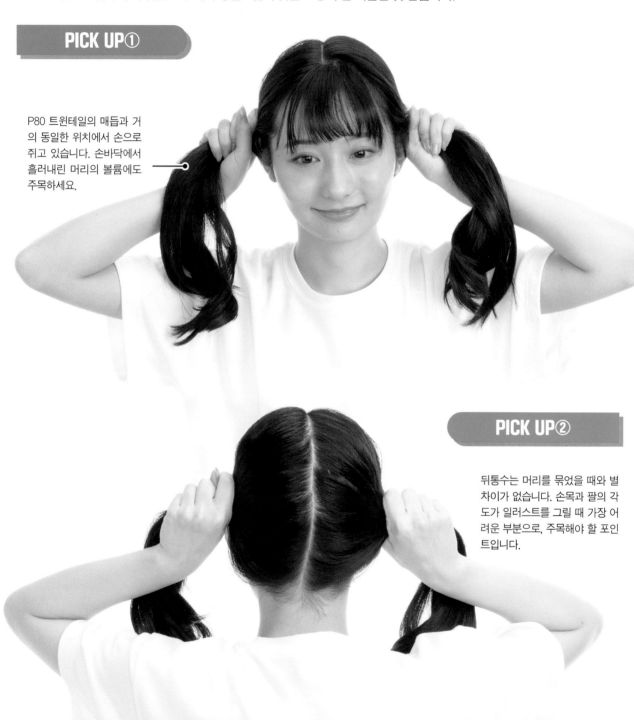

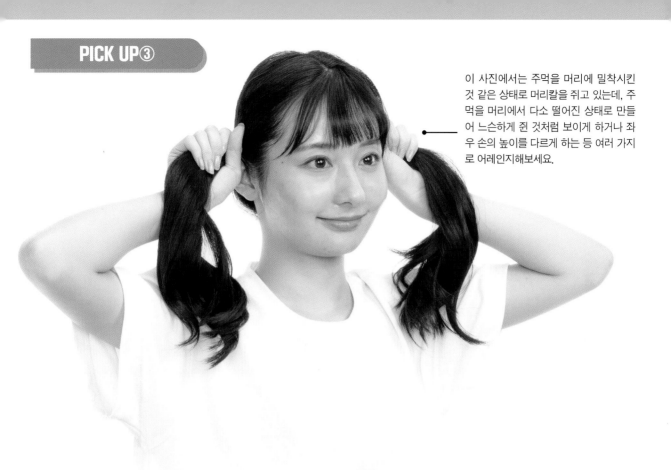

이 사진에서는 주먹을 머리에 밀착시킨 것 같은 상태로 머리칼을 쥐고 있는데, 주먹을 머리에서 다소 떨어진 상태로 만들어 느슨하게 쥔 것처럼 보이게 하거나 좌우 손의 높이를 다르게 하는 등 여러 가지로 어레인지해보세요.

손으로 쥔 것이 아니라 묶은 상태에서 이와 같은 머리칼 위치나 퍼진 느낌을 내려고 한다면, 묶은 위치는 귀 바로 위쪽에 자리하게 됩니다.

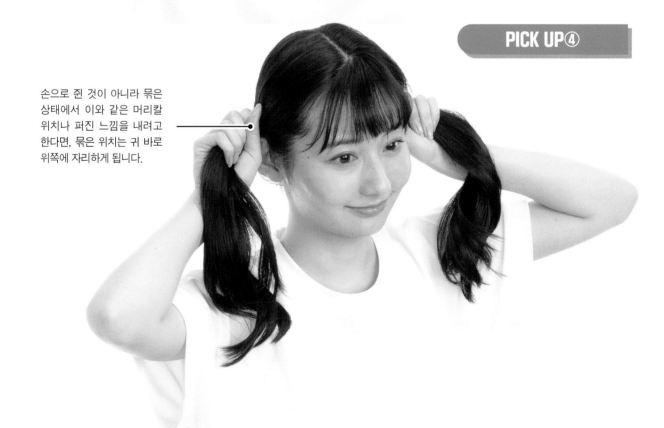

0도	30도	60도

하이 앵글

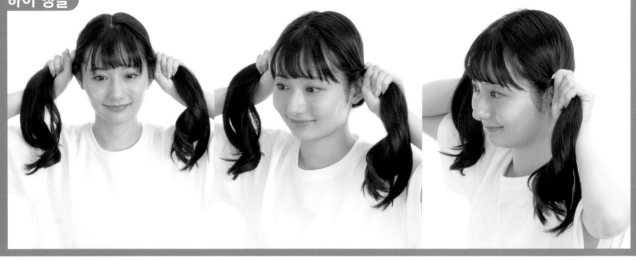

수평 앵글

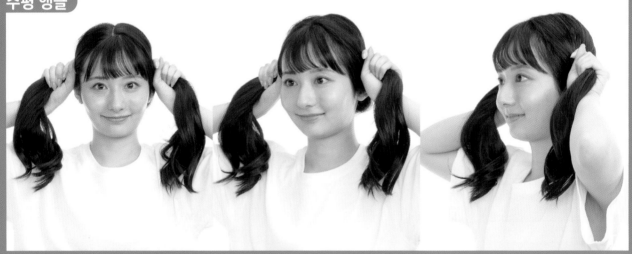

로우 앵글

90도

120도

150도

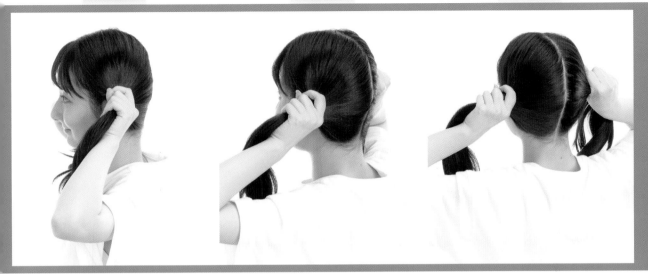

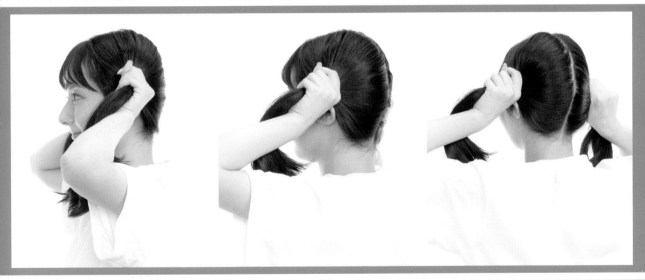

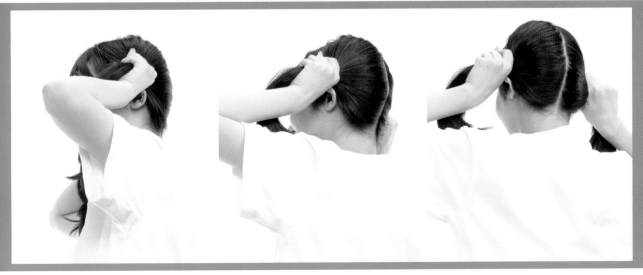

89

180도	210도	240도

하이 앵글

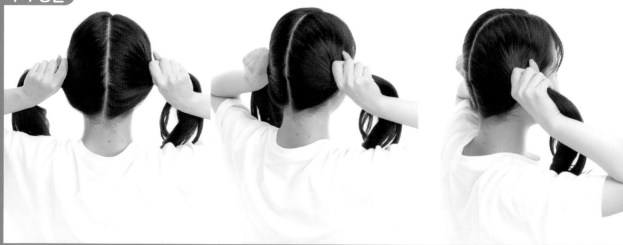

수평 앵글

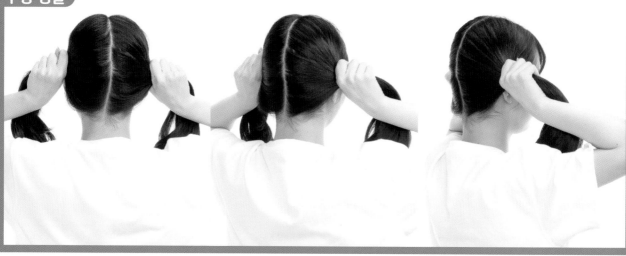

로우 앵글

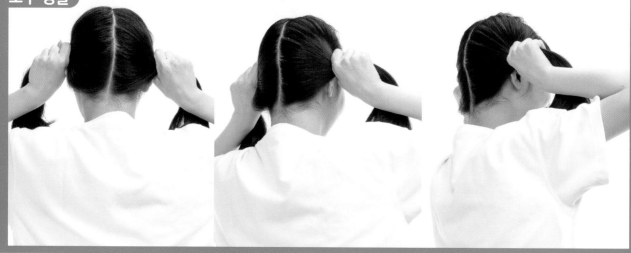

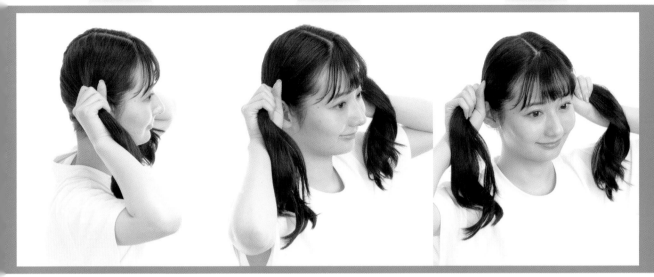

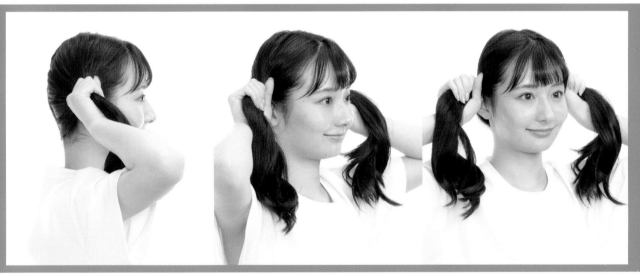

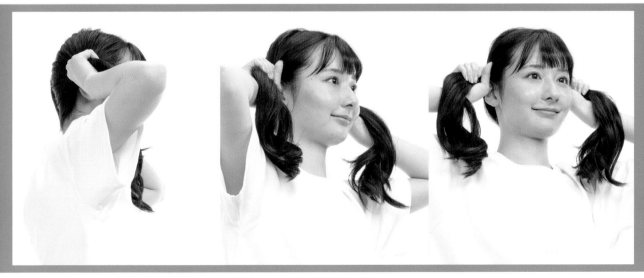

어레인지 헤어 트윈테일 하이

트윈테일은 묶는 높이와 위치에 따라 인상이 크게 바뀌는 헤어스타일입니다. P80 「트윈테일 미들」보다 더 높은 위치에 묶으면 활발한 이미지의 캐릭터가 됩니다.

P80 「트윈테일 미들」

PICK UP①

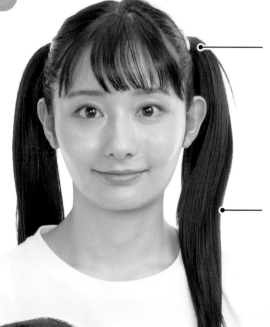

트윈테일을 강조하고 싶을 때는 매듭 위치에 리본이나 머리 장식을 그리면 좋습니다.

사진에서는 머리칼이 조금 굴곡져 있습니다. 일러스트를 그릴 때는 직모로 하거나 좀 더 크게 굴곡지게 하는 등 어레인지하여 그려보세요.

PICK UP②

이 각도에서 보면 백(뒤통수)의 볼륨이 적습니다. 일러스트로 그릴 때는 좀 더 볼록하게 부풀리는 게 더 균형감이 나옵니다.

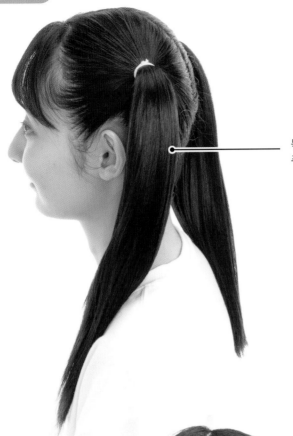

묶은 머리의 광택과 그림자에
주목하세요.

PICK UP④

사진에서는 머리카락이 갈라지는 부분 즉
가르마가 마치 논두렁길처럼 또렷하게 보
이지만, 일러스트를 그릴 때는 세세하기
그리지 않는 편이 더 자연스럽습니다.

귀 뒤, 뺨, 턱의 일부가
보입니다.

| 0도 | 30도 | 60도 |

하이 앵글

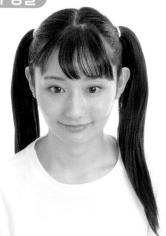 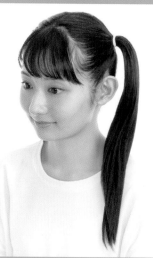 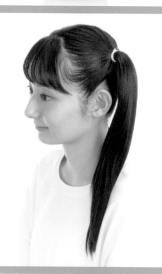

수평 앵글

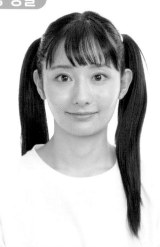 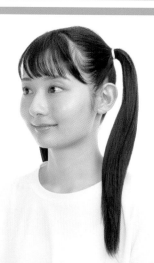 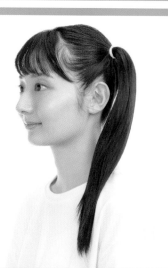

로우 앵글

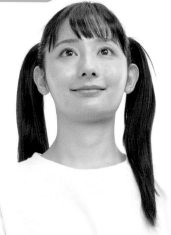 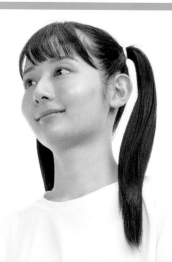 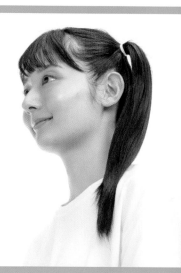

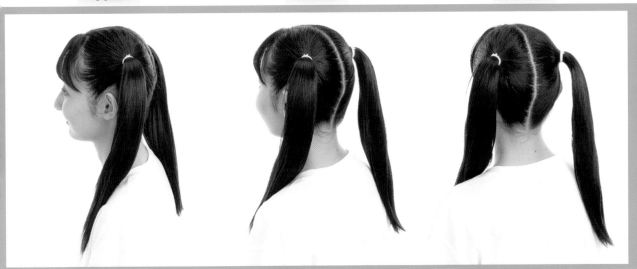

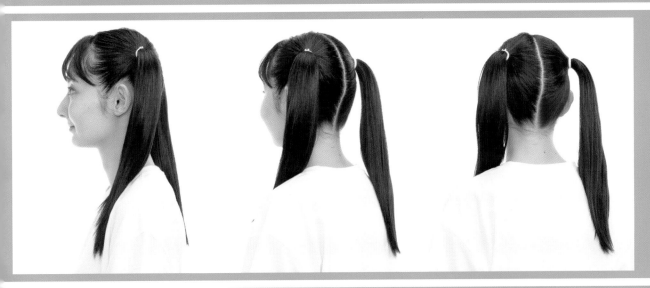

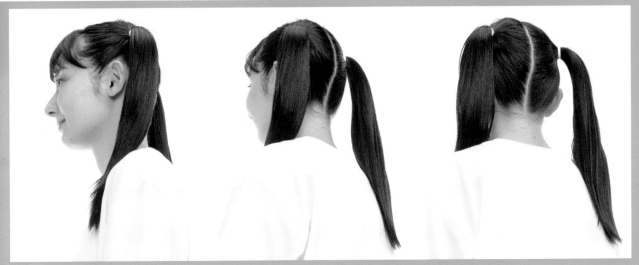

| 180도 | 210도 | 240도 |

하이 앵글

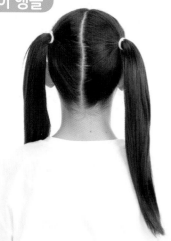 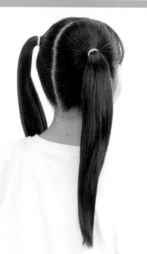 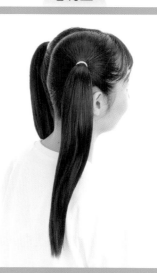

수평 앵글

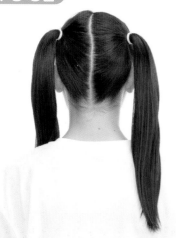 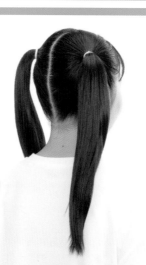 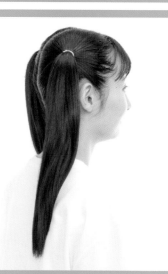

로우 앵글

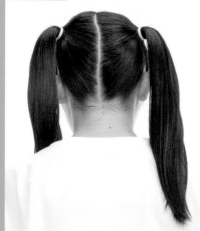 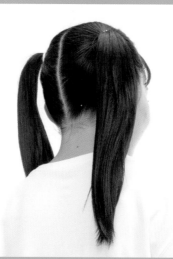 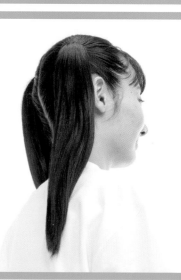

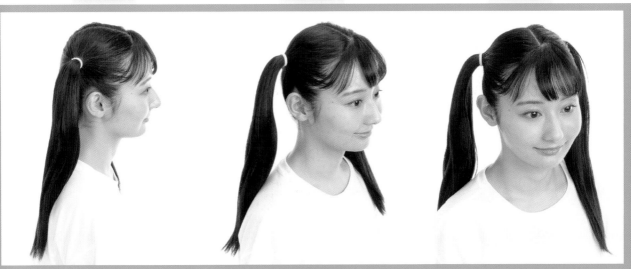

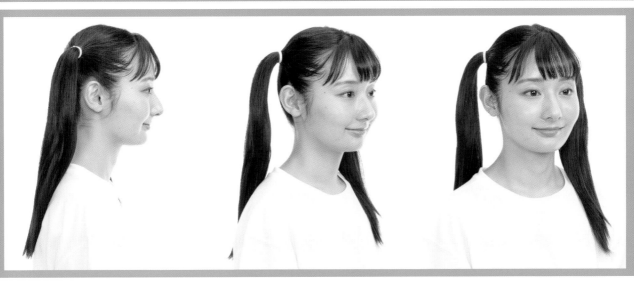

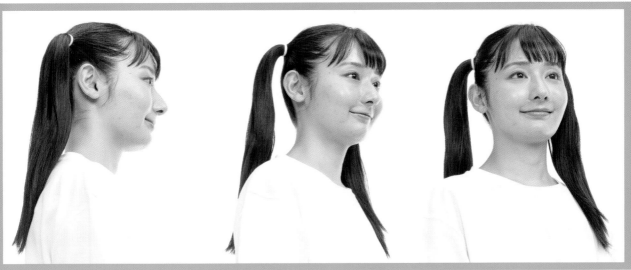

어레인지 헤어 트윈테일 하이 묶는 모습

높은 위치의 트윈테일을 묶는 모습. 두 팔을 상당히 높은 위치까지 들어 올리고 있습니다. P24 「롱 헤어 스트레이트」와 조합하면 한쪽 머리를 완전히 내린 상태의 일러스트를 그릴 수 있습니다.

PICK UP①

여성이 외출하기 전에 몸단장하는 상황 등에 사용할 수 있는 포즈. 좌우 팔의 높이와 각도에 주의하세요.

PICK UP②

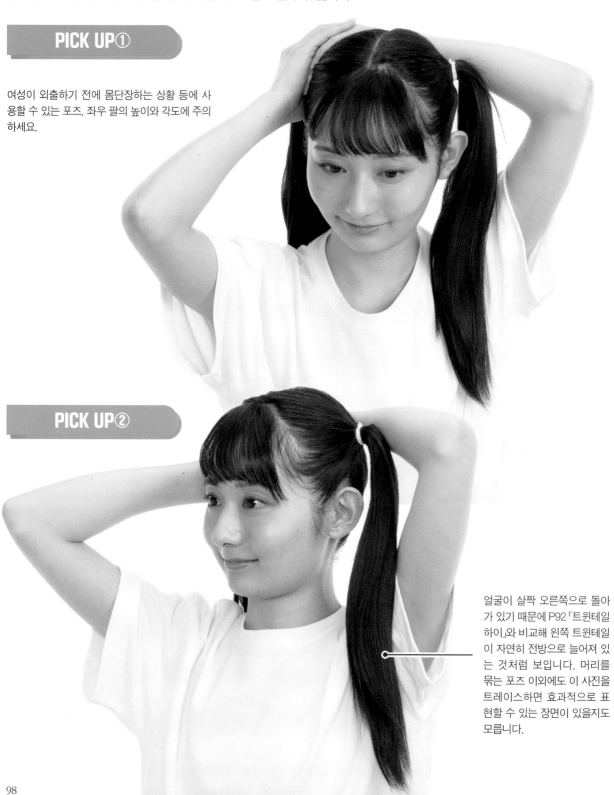

얼굴이 살짝 오른쪽으로 돌아가 있기 때문에 P92 「트윈테일 하이」와 비교해 왼쪽 트윈테일이 자연히 전방으로 늘어져 있는 것처럼 보입니다. 머리를 묶는 포즈 이외에도 이 사진을 트레이스하면 효과적으로 표현할 수 있는 장면이 있을지도 모릅니다.

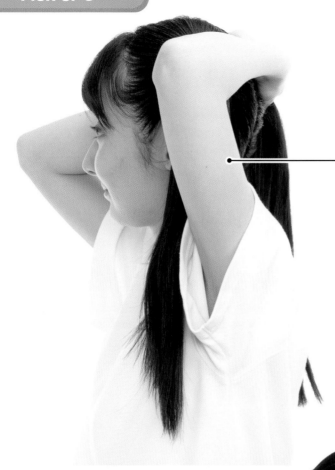

왼손을 뒤통수 쪽으로 돌릴 것인가, 앞쪽으로 돌릴
것인가. 일러스트를 그릴 때 자주 고민할 수밖에 없
는 부분입니다. 현실적으로는 매듭을 이 위치(위치가
높고, 귀 위치보다 뒤통수쪽에 더 가까운)에 묶는 경
우, 양손 모두 뒤쪽으로 돌리는 편이 머리를 더 묶기
쉽습니다. 하지만 일러스트를 그릴 때는 어떻게 해야
그림이 더 아름답게 보일지를 우선해 주세요.

사진에서는 편안한 얼굴을 하고 있지만,
실제로는 이 위치에서 트윈테일을 묶으려
면 팔을 상당히 높이 올려야 하기에 매우
힘이 듭니다(리본 등을 묶는 데 시간이 걸
리면, 팔이 부들부들 떨릴 수 있습니다).

0도	30도	60도

하이 앵글

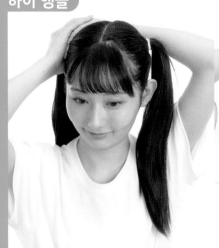 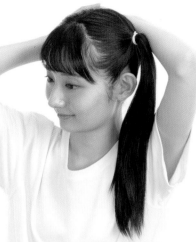 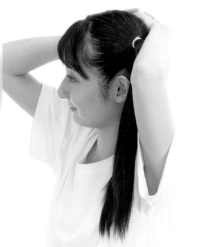

수평 앵글

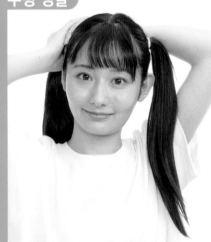 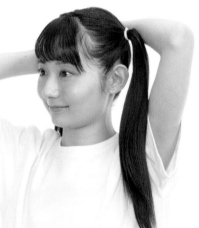 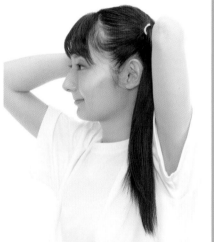

로우 앵글

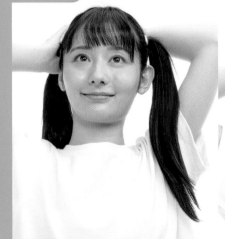 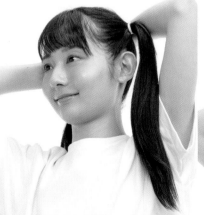 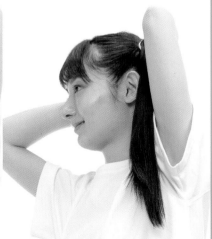

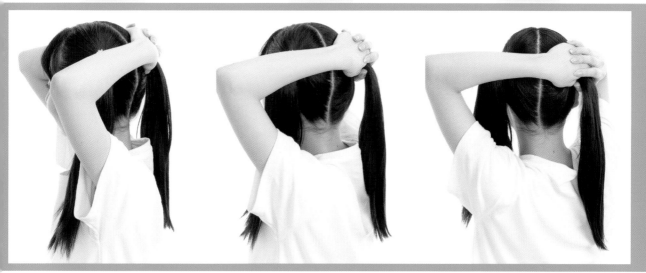

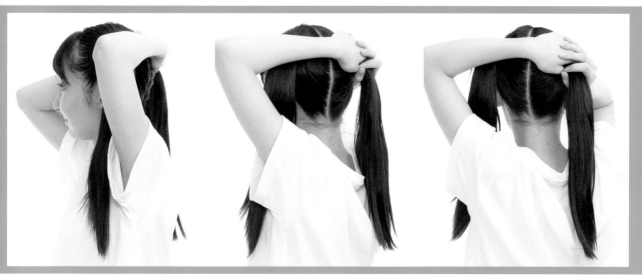

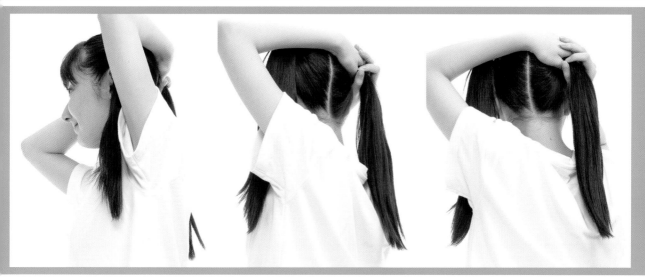

| | 180도 | 210도 | 240도 |

하이 앵글

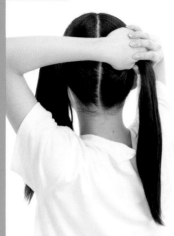 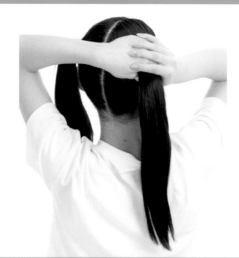 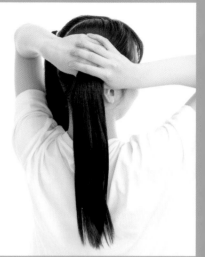

수평 앵글

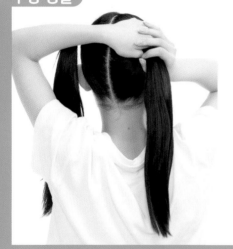 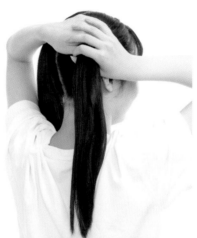 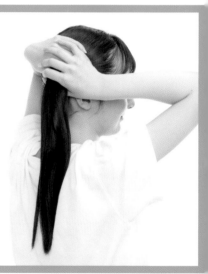

로우 앵글

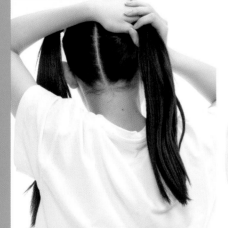 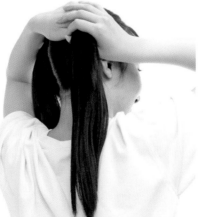 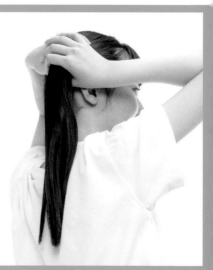

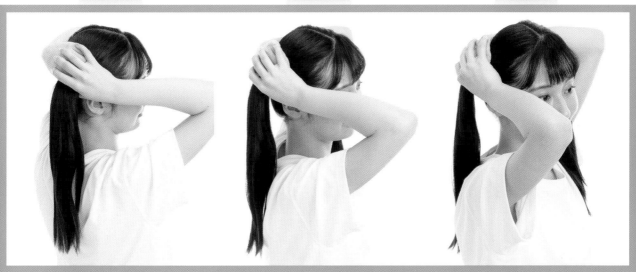

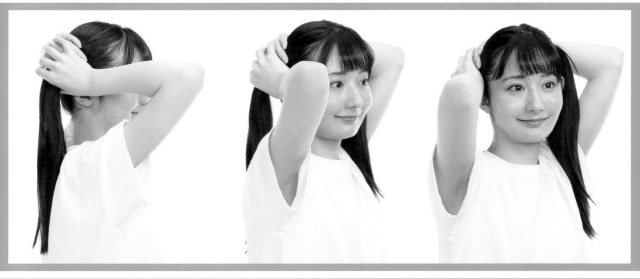

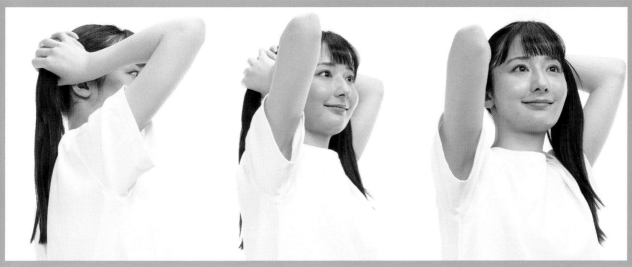

Illustrator's Column

머리 채색의 퀄리티를 높이는 10가지 테크닉 후편

해설 : 무나카타 히사츠구

전편은 P66~67에 게재

8 더하기(가산) 모드로 투명감을 낸다

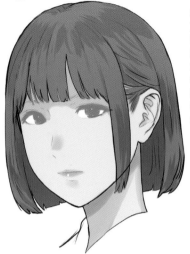

극단적인 컬러로 칠한 다른 레이어(아래 그림)를 더하기 모드 50%로 합성(혼합)합니다. 더하기 모드란 원래 그림 색에 다른 레이어 색을 더하는 합성 모드를 의미합니다. 투명감을 연출하고 싶을 때 자주 사용되는 수법으로, 기본적으로는 밝은 색으로 마무리됩니다. 베이스가 되는 원래 색이나 콘트라스트에 의해 색이 변하기 때문에 조정 레이어가 필요합니다

9 흐트러진 머리칼을 더한다

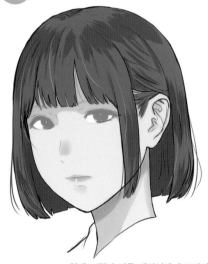

원래 그림과 다른 레이어에 흐트러진 머리칼을 그립니다. 너무 많이 그리면 머리카락이 너저분해 보이기 때문에 주의가 필요합니다.

10 그러데이션 맵을 사용한다

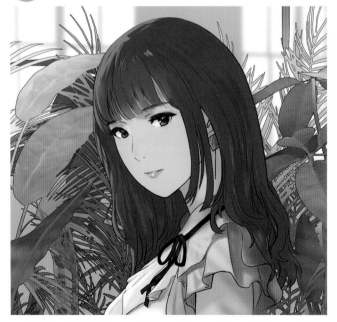

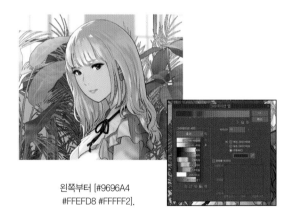

왼쪽부터 [#9696A4 #FFEFD8 #FFFFF2].

왼쪽부터 [#32434C #4F696F #4E4656 #81745A #B27878].

그러데이션(그라데이션) 맵은 그림의 명도를 기준으로 하여 다양한 색으로 변환할 수 있는 기능으로, Adobe Photoshop이나 CLIP STUDIO PAINT에서 사용할 수 있습니다. 이 그림은 [베이스 그레이 #515151] [조금 어두운 그레이 #4A4A4A] [밝은 하이라이트 등 #898989]로 조정하고 있습니다.
약간의 파라미터 변경으로 색을 바꿀 수 있으므로, 다양한 머리색을 시험해볼 수 있습니다. 자신의 이미지대로 색을 칠하는 것도 물론 멋진 일이지만, 이 기능을 사용하면 「자신이 의도하지 않는 색」과 만날 수 있습니다.

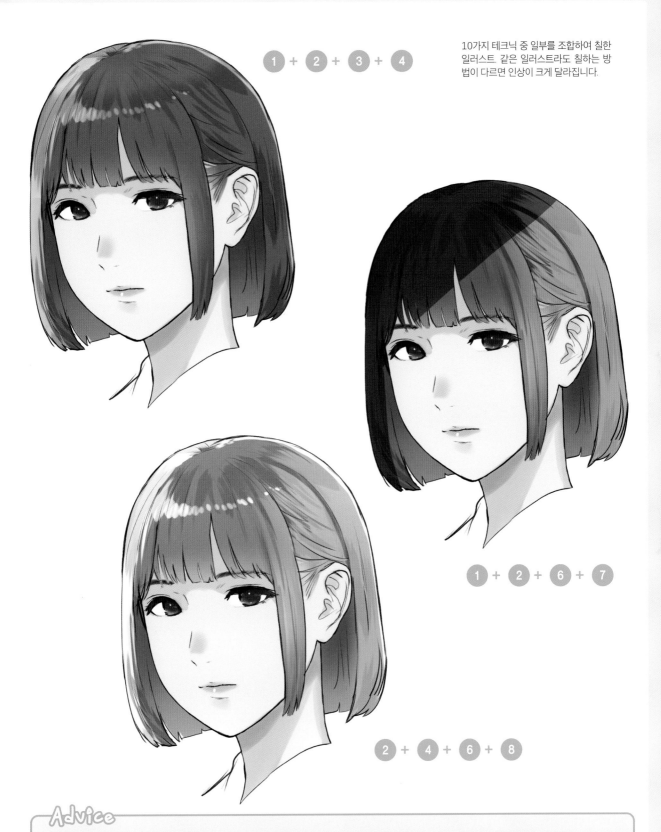

10가지 테크닉 중 일부를 조합하여 칠한 일러스트. 같은 일러스트라도 칠하는 방법이 다르면 인상이 크게 달라집니다.

1 + 2 + 3 + 4

1 + 2 + 6 + 7

2 + 4 + 6 + 8

Advice

이번에 소개한 테크닉은 「꼭 이렇게 그려야 한다」라고 정해져 있는 것이 아니라 어디까지나 필자가 「좋아하는」 방식일 뿐입니다. 여러분도 자신이 좋아하는 일러스트레이터가 어떤 식으로 머리를 파악하고 그리는지 분석해보고 따라 해보세요. 그렇게 하다 보면 곧 자신만의 머리 그리기 방식을 찾게 될 것입니다.

어레인지 헤어 투 사이드 업

트윈테일이 머리 전체를 둘로 나누어 묶는다면, 투 사이드 업은 귀 위의 머리칼만 묶고 나머지 머리는 아래로 늘어뜨린 헤어스타일입니다. 하프 트윈테일이라고도 합니다.

정중선에 있는 머리카락의 가르마를 또렷하게 그리면 이 헤어스타일의 「느낌」을 잘 살릴 수 있습니다.

정면 위에서 내려다보는 시점에서는 묶은 부분이 마치 뿔처럼 보입니다.

왼쪽은 묶은 머리와 내린 머리칼 일부를 어깨 앞으로 늘어뜨리고 있습니다. 이 부분의 길이를 바꾸면 미디엄 헤어나 쇼트 헤어로도 어레인지를 할 수 있을 것입니다.

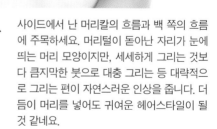

사이드에서 난 머리칼의 흐름과 백 쪽의 흐름에 주목하세요. 머리털이 돋아난 자리가 눈에 띄는 머리 모양이지만, 세세하게 그리는 것보다 큼지막한 붓으로 대충 그리는 등 대략적으로 그리는 편이 자연스러운 인상을 줍니다. 더듬이 머리를 넣어도 귀여운 헤어스타일이 될 것 같네요.

매듭에 리본이나 머리 장식을 그려 넣으면 아이돌 같은 느낌, 귀여움을 연출할 수 있습니다.

머리 가마 부근에 수평 가르마가 있습니다. 가르마 라인에서 머리칼이 폭포처럼 흘러내리고 있다는 것을 의식합시다.

PICK UP④

이 구도에서는 이마가 다소 도드라져 보입니다. 머리털이 돋아난 부위 등을 잘 관찰해 그려봅시다. 앞머리의 볼륨은 취향에 따라 어레인지해보세요.

어레인지 헤어 투 사이드 업

	0도	30도	60도

하이 앵글

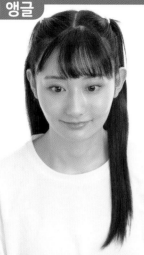 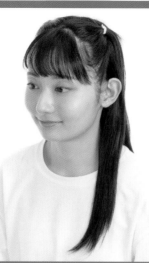 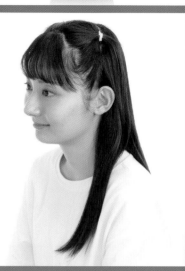

수평 앵글

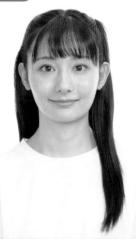 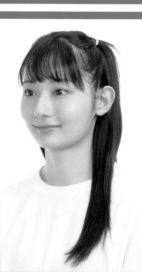 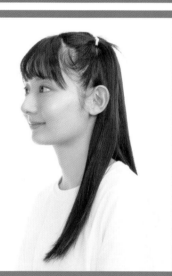

로우 앵글

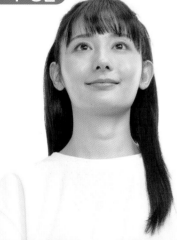 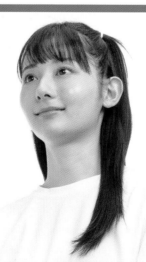

어레인지 헤어 투 사이드 업

180도	210도	240도

하이 앵글

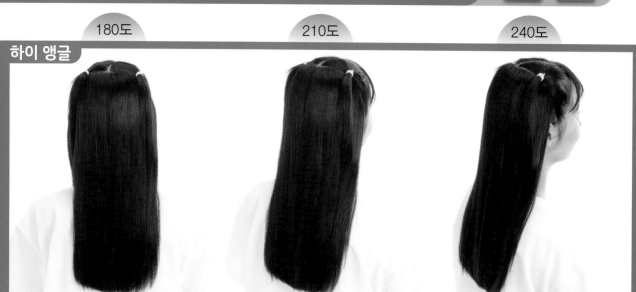

수평 앵글

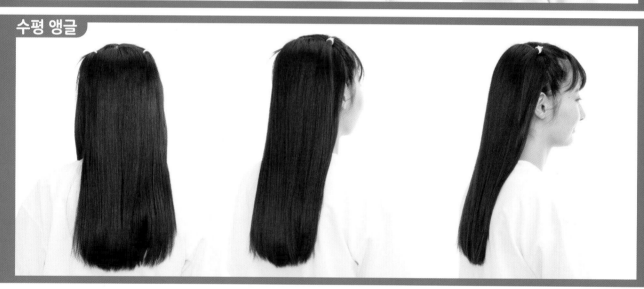

로우 앵글

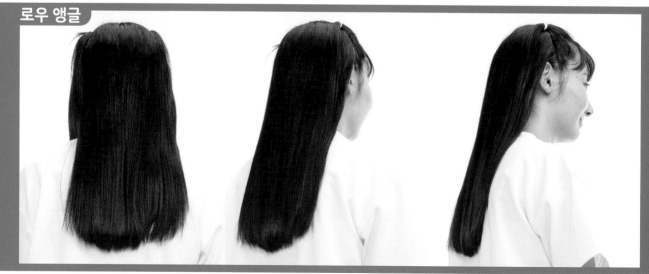

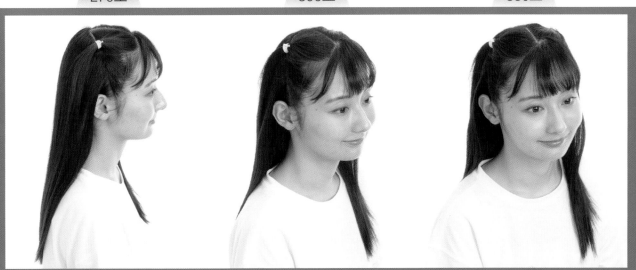

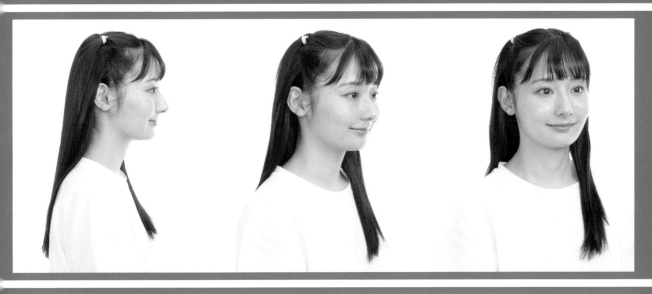

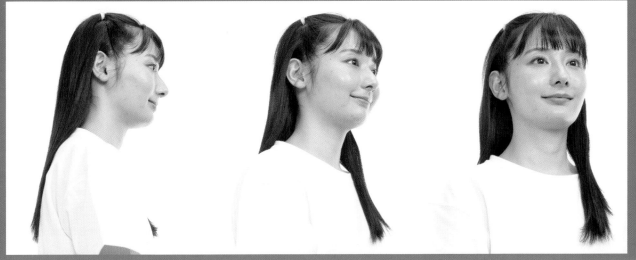

어레인지 헤어 양 갈래 세 가닥 땋기

양 갈래 세 가닥 땋기를 그리는 법은 다양한 서적과 기사에서 소개하고 있지만, 구도가 조금만 바뀌면 묶은 부분이 달라져 보이기 때문에 난이도가 높습니다. 360도로 좋아하는 각도에서 마음껏 트레이스해주세요.

PICK UP①

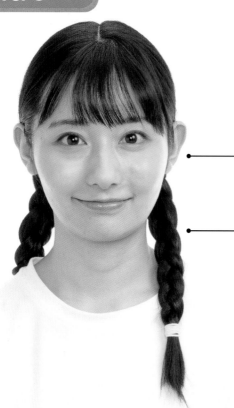

귀 뒤에서부터 땋기 시작하기 때문에 정면에서 봤을 때는 귀 위와 옆으로는 땋은 머리가 보이지 않습니다.

양 사이드의 「땋아 늘어뜨린 머리」를 등 쪽으로 혹은 어깨 앞으로 흘러내리게 하고 싶은 경우는 사진을 반전시켜서 트레이스해주세요.

PICK UP②

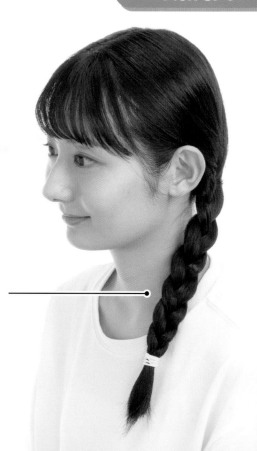

이 구도에서는 한 갈래로 모아 한쪽 사이드로 땋은 머리로 보입니다. 일러스트에서 이런 모습을 그릴 때는 땋은 머리 부분의 볼륨을 키워봅시다.

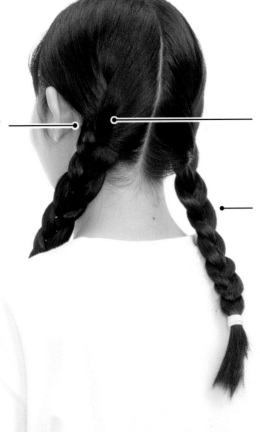

귀 뒤편과 머리 사이에는
살짝 틈새가 있습니다.

일러스트를 그릴 때 유달리 난이도가
높은 곳이 바로 뒤통수입니다. 특히 땋
기 시작한 지점을 잘 관찰해 봅시다.

사진을 트레이스할 때, 땋은 머리의
흐름과 울퉁불퉁한 부분까지도 주
의 깊게 살펴보아야 합니다.

사진처럼 머리를 꽉 묶은 헤어스타일은 봤
을 때 백(뒤통수)의 볼륨이 그다지 크지 않
습니다.
일러스트를 그릴 때 이 부분을 조금 도톰하
게 하면 보기가 더 좋아집니다. 단, 너무 크
게 그리지 않도록 주의합시다.

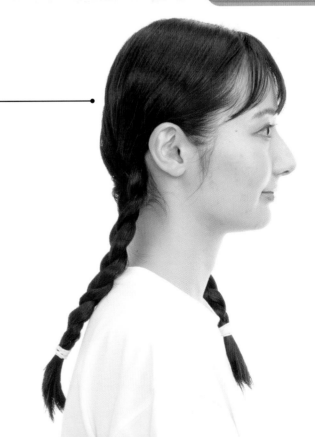

어레인지 헤어 양 갈래 세 가닥 땋기

	0도	30도	60도

하이 앵글

 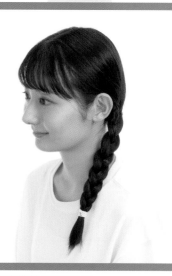

수평 앵글

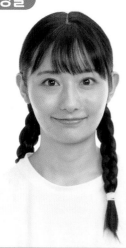 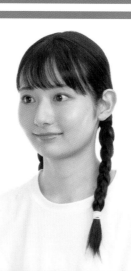 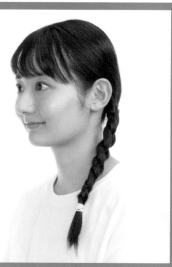

로우 앵글

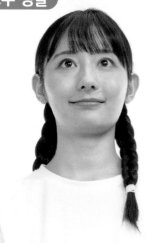 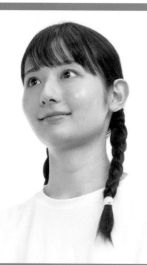 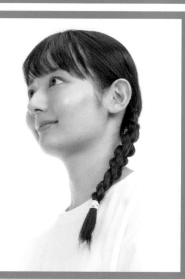

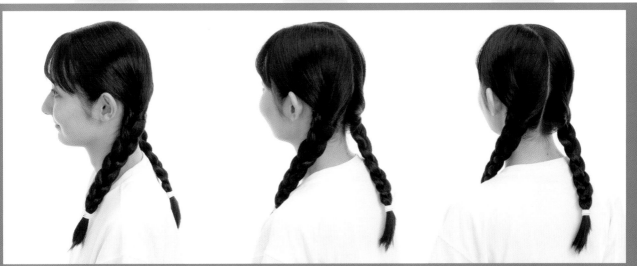

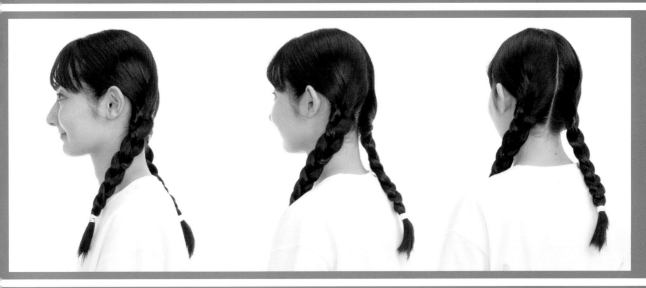

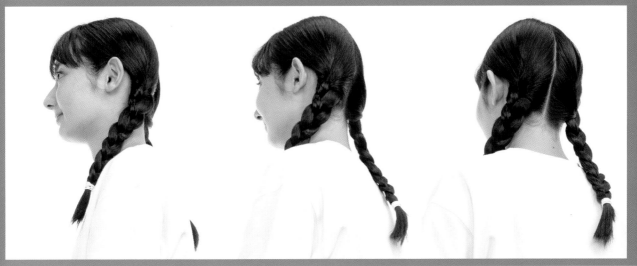

| | 0도 | 30도 | 60도 |

하이 앵글

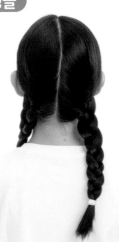 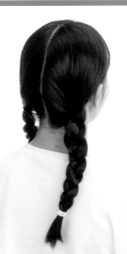 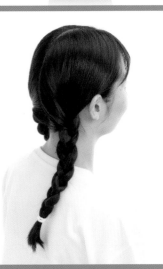

수평 앵글

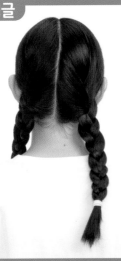 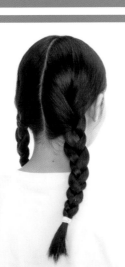 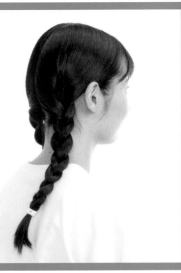

로우 앵글

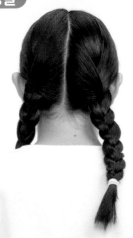 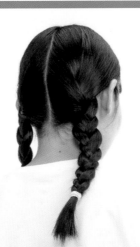 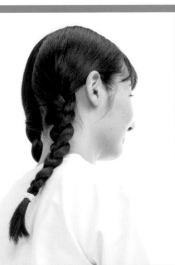

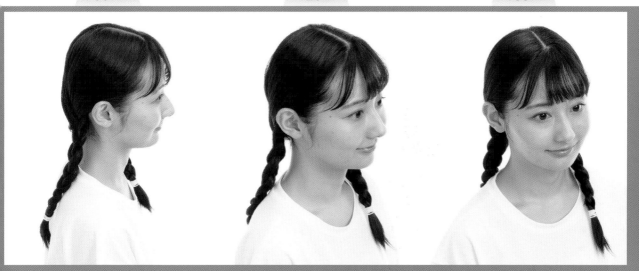

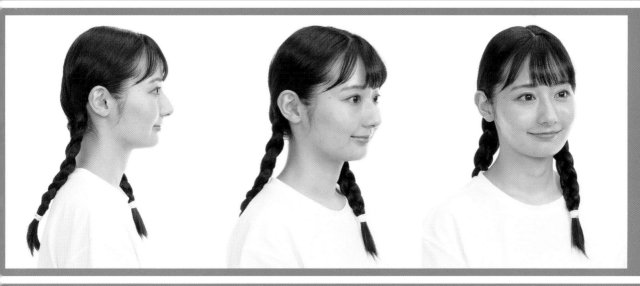

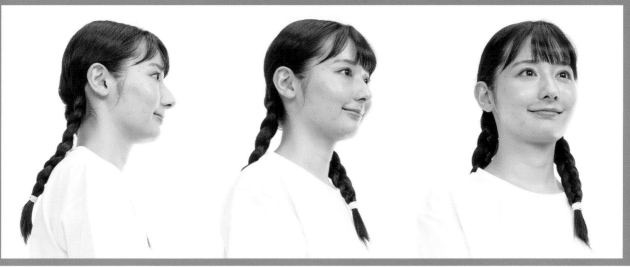

어레인지 헤어 양 갈래 세 가닥 땋기 묶는 모습

양 갈래로 머리를 땋을 때의 손가락 움직임이나 손목의 각도는 자료를 보아도 좀처럼 이미지를 잡기가 힘듭니다. 이 사진에서는 두 손에 힘을 꽉 주어 머리를 촘촘히 땋고 있습니다.

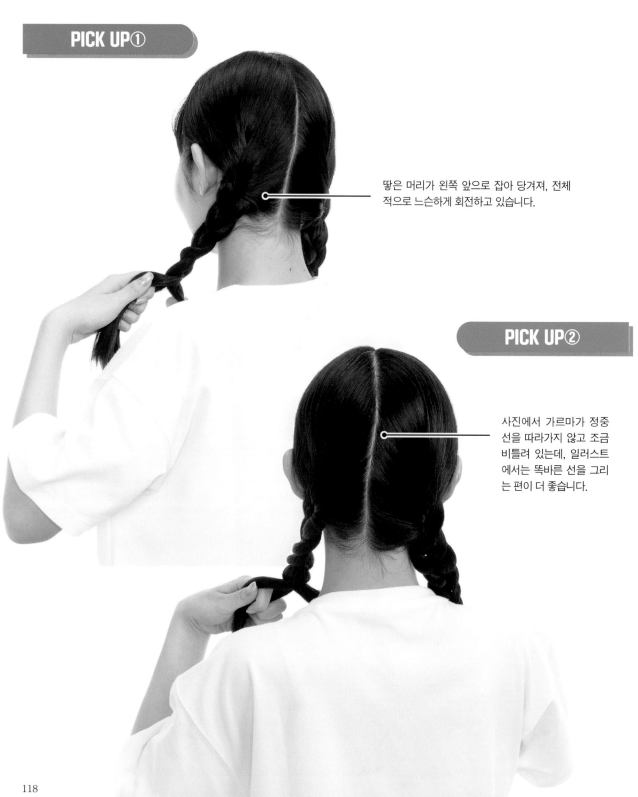

PICK UP①

땋은 머리가 왼쪽 앞으로 잡아 당겨져, 전체적으로 느슨하게 회전하고 있습니다.

PICK UP②

사진에서 가르마가 정중선을 따라가지 않고 조금 비틀려 있는데, 일러스트에서는 똑바른 선을 그리는 편이 더 좋습니다.

P2에 게재된 컬러 일러스트는 이 사진을 좌우 반전시켜서 그렸습니다. 일러스트처럼 「거울에 비친 모습」을 그릴 경우, 거울에 비치는 모습과 실제 인물의 정합성을 맞추는 게 어렵지만, 이 책의 사진을 활용하면 간단히 그릴 수 있습니다.

PICK UP④

이 사진도 P2의 컬러 일러스트에서 사용했습니다.

땋은 머리 묶음의 광택감은 세 가닥이 가닥별로 다 다르기 때문에 잘 관찰해서 그려봅시다.

	0도	30도	60도

하이 앵글

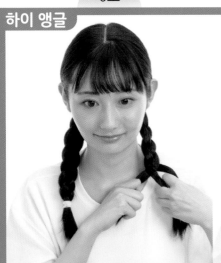 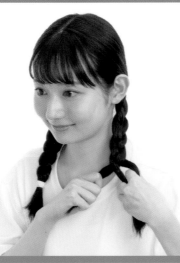 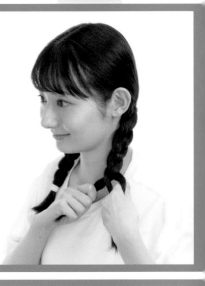

수평 앵글

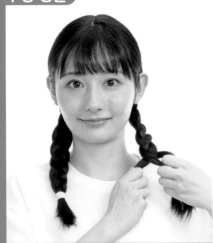 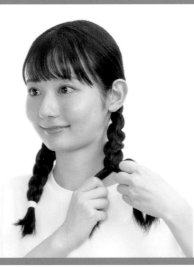 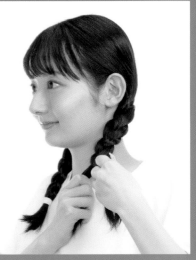

로우 앵글

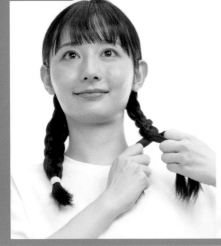 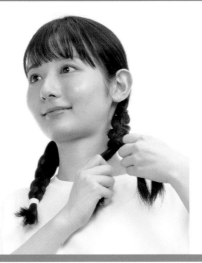 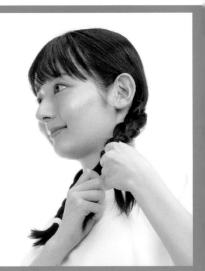

180도	210도	240도

하이 앵글

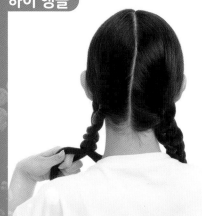 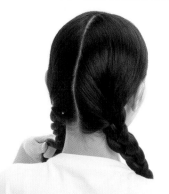 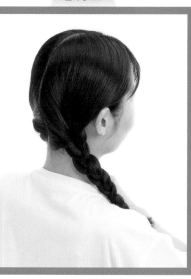

수평 앵글

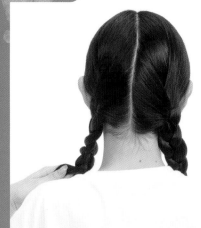 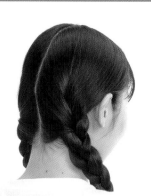 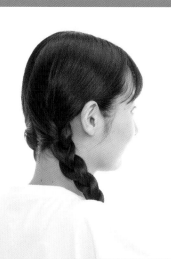

로우 앵글

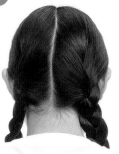 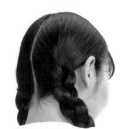 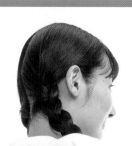

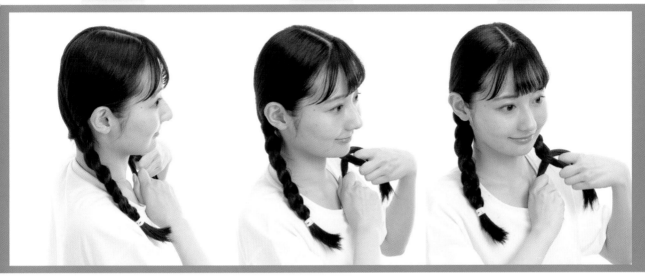

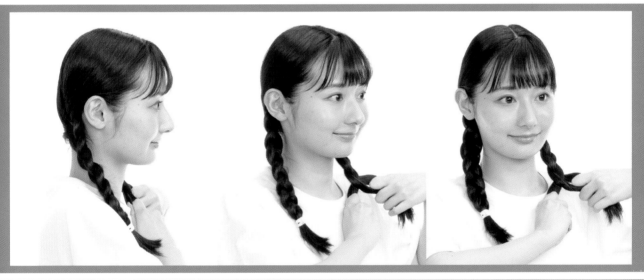

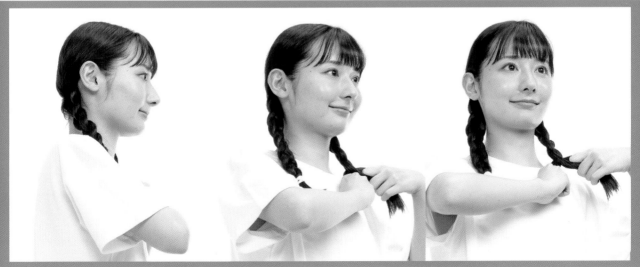

어레인지 헤어 번 헤어

업 헤어의 대표인 번 헤어. 이 사진은 귀밑머리를 드러내거나, 번을 무너뜨리지 않고 비교적 「바짝」 머리를 묶은 모습입니다. 각도에 따라 번 부분이 안 보이거나 좀 다른 모습으로 보이기도 합니다.

PICK UP①

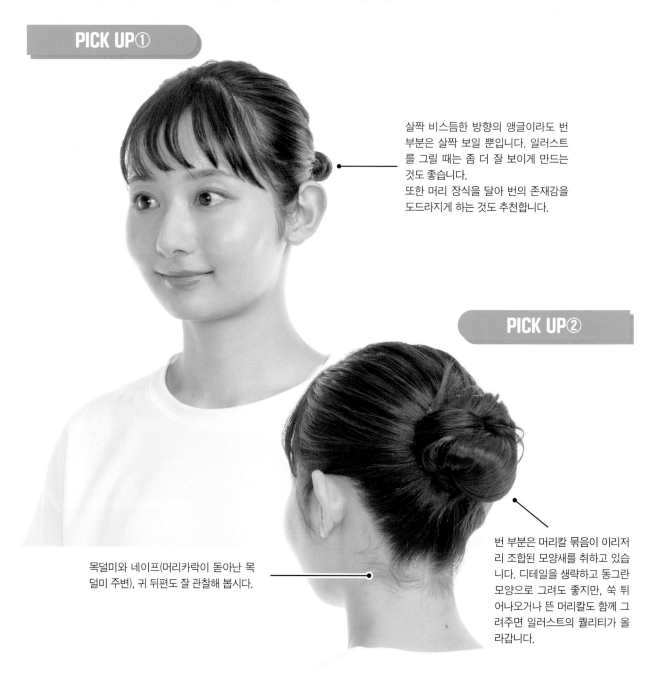

살짝 비스듬한 방향의 앵글이라도 번 부분은 살짝 보일 뿐입니다. 일러스트를 그릴 때는 좀 더 잘 보이게 만드는 것도 좋습니다.
또한 머리 장식을 달아 번의 존재감을 도드라지게 하는 것도 추천합니다.

PICK UP②

목덜미와 네이프(머리카락이 돋아난 목덜미 주변), 귀 뒤편도 잘 관찰해 봅시다.

번 부분은 머리칼 묶음이 이리저리 조합된 모양새를 취하고 있습니다. 디테일을 생략하고 동그란 모양으로 그려도 좋지만, 쑥 튀어나오거나 뜬 머리칼도 함께 그려주면 일러스트의 퀄리티가 올라갑니다.

일러스트로 그릴 때는 이쪽을 향한 번이 더 그리기 쉬울지도 모릅니다.

두상을 따라 머리칼이 흐르고 있는데, 균일하게 그리는 것이 아니라 묶음과 덩어리를 이미지 해서 그리도록 합시다.

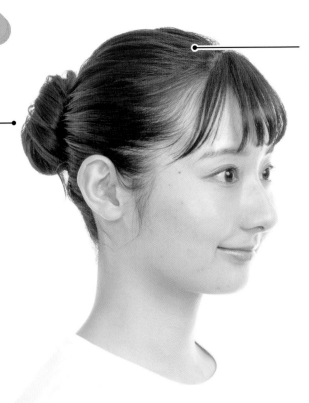

앞머리의 가르마가 눈에 띄지만, 일러스트에서는 강조해서 그리지 않는 편이 더 자연스럽습니다.

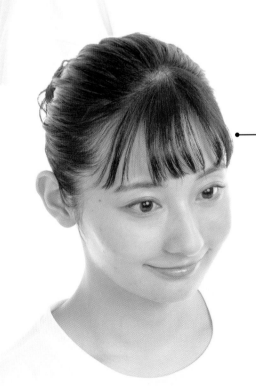

125

0도	30도	60도

하이 앵글

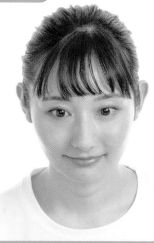 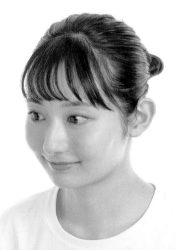 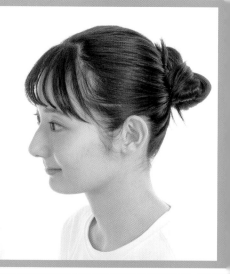

수평 앵글

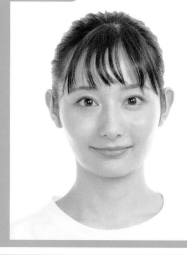 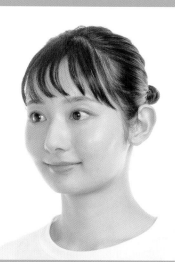 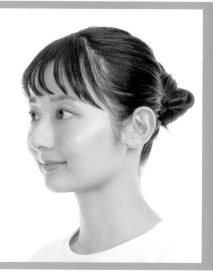

로우 앵글

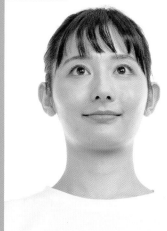

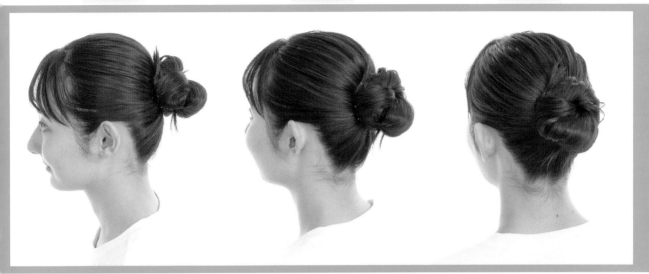

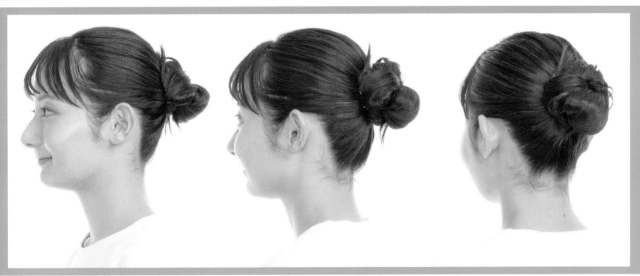

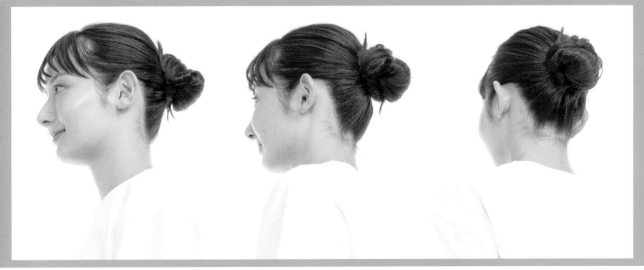

180도	210도	240도

하이 앵글

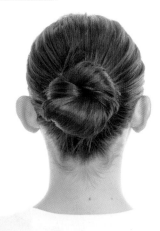 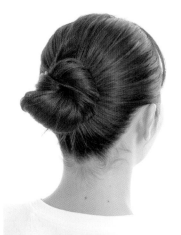

수평 앵글

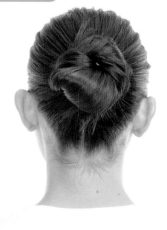 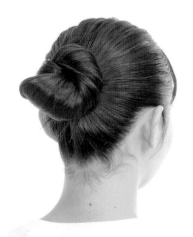 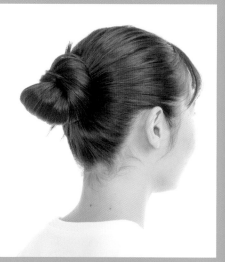

로우 앵글

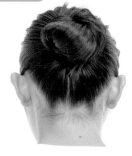 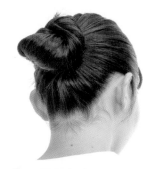 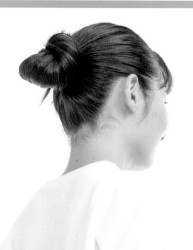

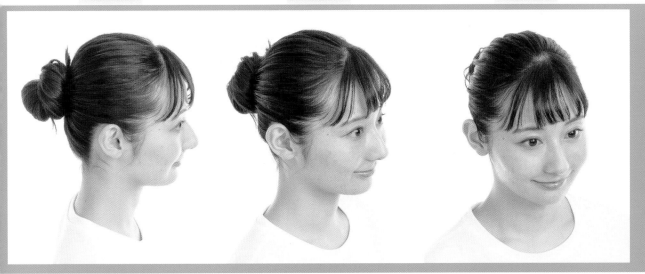

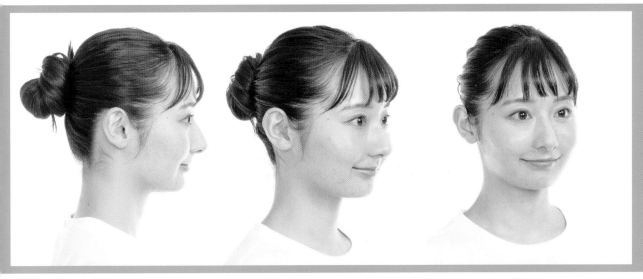

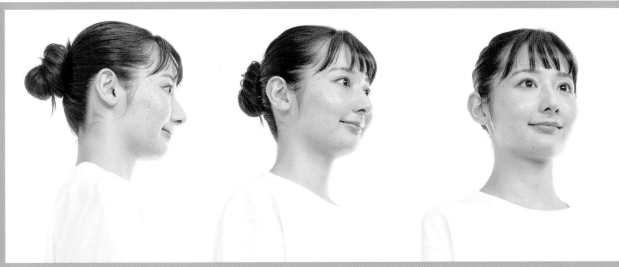

어레인지 헤어 낮은 위치로 튼 시뇽

P124의 번 헤어보다도 더 낮은 위치에서 느슨하게 묶은, 기모노 차림이나 격식 있는 자리에 잘 어울리는 (단정한) 헤어스타일입니다. 귀밑머리나 살짝 흐트러진 머리칼을 추가해 좀 더 느슨한, 편안한 느낌의 시뇽으로 어레인지해도 좋을 것입니다.

PICK UP①

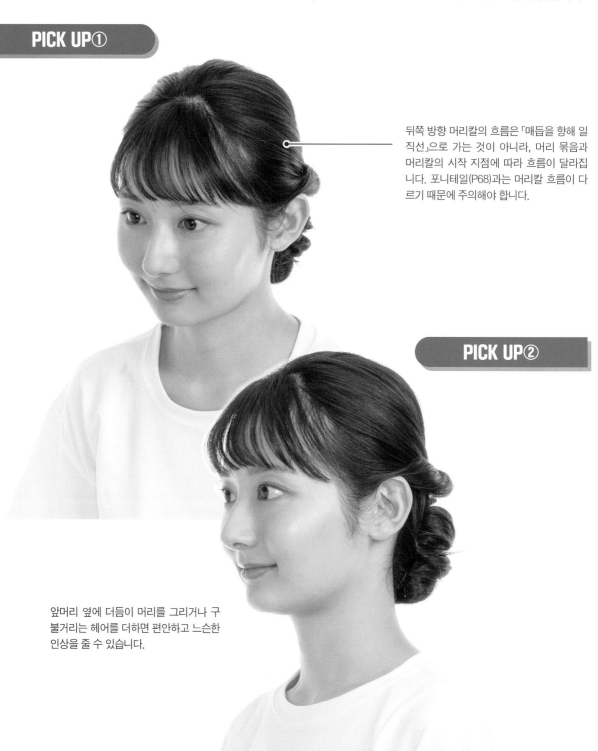

뒤쪽 방향 머리칼의 흐름은 「매듭을 향해 일직선」으로 가는 것이 아니라, 머리 묶음과 머리칼의 시작 지점에 따라 흐름이 달라집니다. 포니테일(P68)과는 머리칼 흐름이 다르기 때문에 주의해야 합니다.

PICK UP②

앞머리 옆에 더듬이 머리를 그리거나 구불거리는 헤어를 더하면 편안하고 느슨한 인상을 줄 수 있습니다.

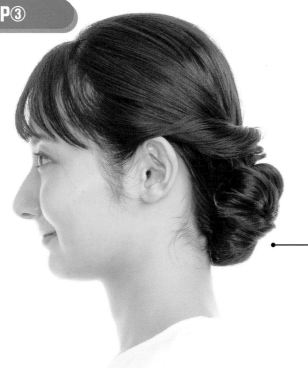

기모노나 유카타를 착용할 때는 옷깃에 머리칼이 닿지 않는 헤어스타일을 하는 편이 더 아름답게 보일 때가 있습니다. 일러스트로 그릴 때도 번의 크기는 옷에 닿지 않을 정도로 해서, 목덜미를 잘 드러내보이는 것이 좋습니다.

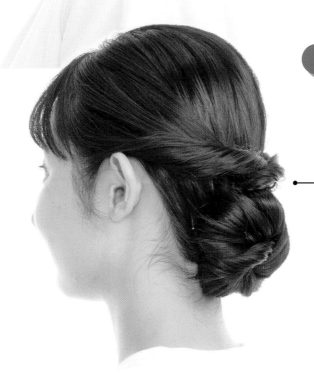

번 부근의 머리칼 흐름이 잘 보입니다. 머리가 제대로 모여 있는 부분도 있고, 이리저리 구불거리는 부분도 있는 등 구조가 복잡합니다. 큼지막한 머리 장식이나 바레트 등을 그려 넣는 것도 좋습니다.

어레인지 헤어 낮은 위치로 튼 시뇽

	0도	30도	60도

하이 앵글

 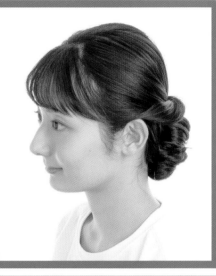

수평 앵글

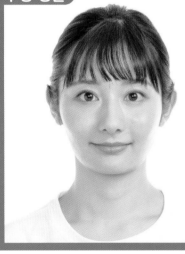 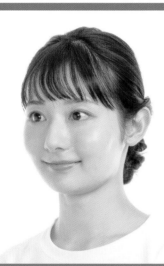 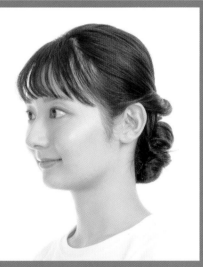

로우 앵글

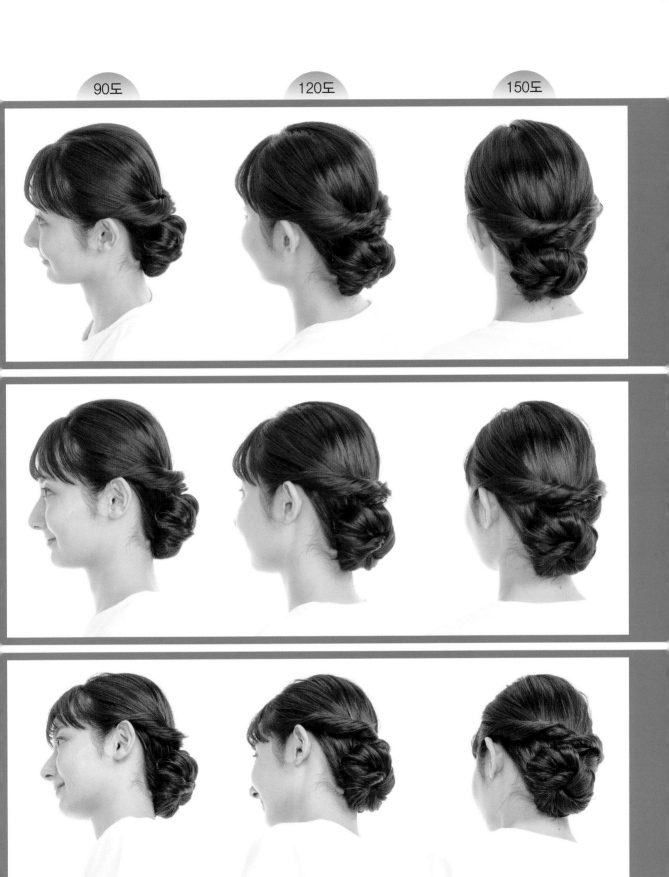

180도	210도	240도

하이 앵글

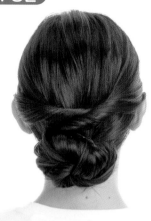 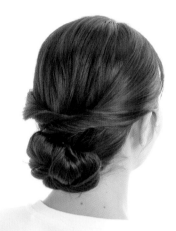 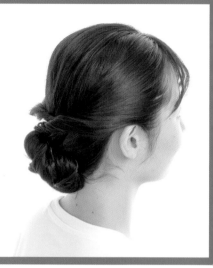

수평 앵글

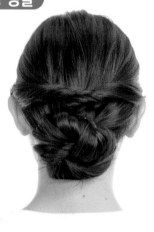 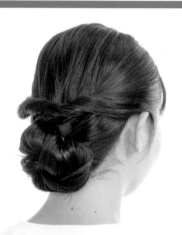 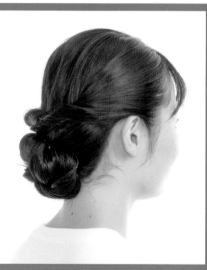

로우 앵글

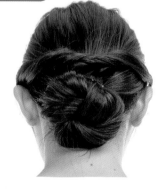 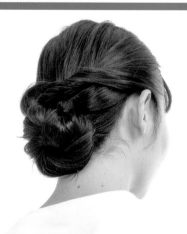 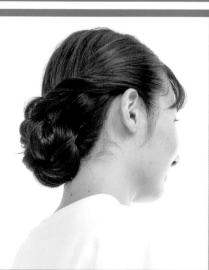

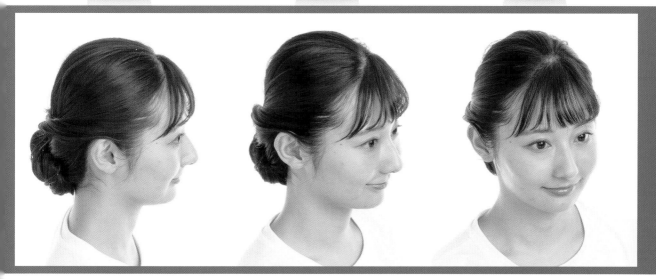

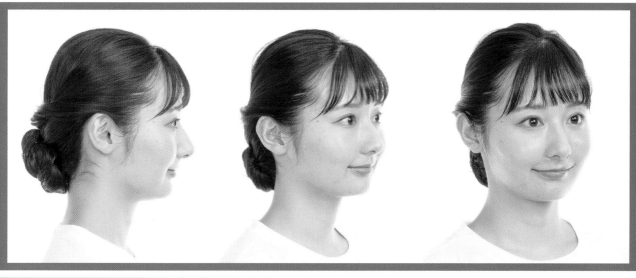

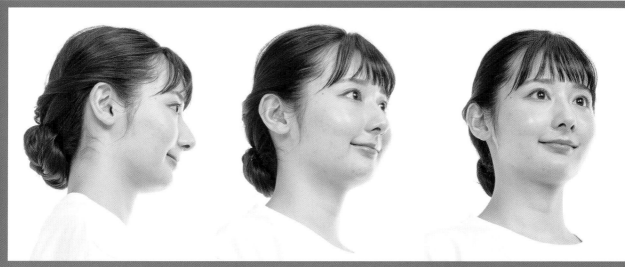

헤어 디자이너가 가르쳐주는
한 장의 일러스트를 통해 전체 헤어스타일을 알아내는 방법

세이지 마코토(스타일리스트)

만화나 애니메이션, 게임 캐릭터를 가지고 2차 창작을 할 때 「이 헤어스타일은 어떻게 되어 있는 걸까?」라고 궁금해한 적은 없나요? 이 칼럼에서는 한 방향에서 본 그림을 기초로, 헤어스타일 전체를 추정하는 방법을 소개합니다.

한 장의 사진을 통해 「이 머리 모양으로 해주세요」에 성공하기

우리 미용사들은 「손님이 원하는 머리 모양」을 만드는 것이 일입니다. 아무리 처음 보는 머리 모양이라도, "이 머리로 해주세요"라고 건네받은 참고 이미지가 사진이나 일러스트 한 장뿐이더라도 사이드나 백 부분의 머리 길이나 자르는 방법 등 헤어스타일 전체의 구조를 추측해 머리를 자를 수 있답니다. 이건 결코 「미용사의 감」으로 하는 일이 아닙니다. 순서를 따라 차례차례, 머릿속에서 헤어스타일을 360° 빙글빙글 돌려가며 완성형을 만들어 나가는 거지요.
미용사가 일상적으로 하는 이 작업에는 한 방향에서 본 자료를 기초로 그림을 그려야 하는 일러스트레이터에게도 도움이 될 만한 힌트가 숨어 있을지도 모릅니다.

※ 여기서 소개한 방법은 어디까지나 개인적인 의견입니다. 미용업계에 「꼭 이렇게 해야 한다」라는 정해진 이론이 있는 것이 아니며 헤어 살롱이나 미용사에 따라 여러 노하우가 있고 기술이 있다는 점을 미리 말씀드립니다.

2차원 캐릭터의 헤어스타일은 대부분 「디스커넥션」

자료 사진 혹은 일러스트를 봤을 때, 가장 먼저 판단을 해야할 부분은 「컷 라인이 이어져 있는가」입니다. 아래 두 장의 사진을 비교해 보세요. 오른쪽에는 좌우로 길게 늘어진 머리칼이 있습니다. 이게 바로 「디스커넥션」입니다. 특징적인 헤어스타일을 가진 만화나 애니메이션, 게임 캐릭터는 바로 이 디스커넥션이 많은 느낌입니다. 아마 움직임을 드러내기 쉽고 장면상 「돋보이게」할 수 있기 때문이겠지요.

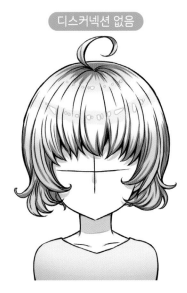

디스커넥션 없음

톱에서 머리카락이 돋아난 목덜미 주변까지 헤어스타일 전체가 둥그스름한 두상을 따라 자연스러운 단차가 있는 스타일로 완성되어 있습니다.

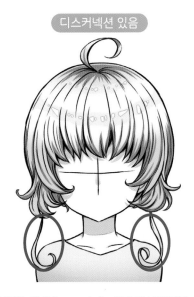

디스커넥션 있음

디스(dis) = 부정어, 커넥션(connection) = 잇다, 디스커넥션(disconnection) = 이음매가 없다는 뜻. 디스커넥션은 잘라낸 경계에 이음매가 없고, 갑자기 툭 길어지거나 짧아지는 것을 의미합니다.

실루엣과 절단면으로 컷 종류 구분하기

다음으로, 헤어스타일 컷 방법을 확인하겠습니다. 컷은 기본적으로 「원 렝스」 「그러데이션」 「레이어」의 세 종류로 나뉩니다. 각 컷 방법의 차이에 대해 정확히 설명하자면 길어지므로 여기서는 우선 생략하겠습니다.

컷 방법을 구분하는 포인트는 전체 실루엣이 무거운지, 가벼운지와 절단면 형태입니다. 원 렝스가 제일 무겁고, 레이어가 제일 가벼운 인상으로 완성됩니다. 또한 머리칼 절단면에 단차가 나 있지 않은 것이 원 렝스, 단차가 완만하게 나 있는 것이 그러데이션입니다. 원 렝스보다는 레이어가 가벼움과 움직임, 변화를 더 잘 표현할 수 있답니다.

| 원 렝스 | 그러데이션 | 레이어 |

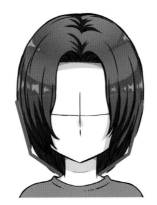

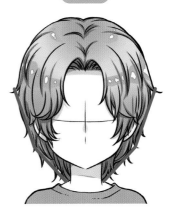

안쪽(얼굴 쪽) 머리칼과 바깥쪽 머리칼에 단차가 없고, 절단면이 일직선입니다. 롱 헤어의 경우, 일본 인형의 머리를 상상하면 이해하기 쉽습니다. 미디엄 헤어나 쇼트 헤어 원 렝스는 어른스러운 인상을 줍니다.

절단면이 일직선이 아니라 약간 비스듬합니다. 쇼트 헤어나 보브 헤어에서 자주 사용되는 컷으로 약간의 볼륨감과 둥그스름함이 느껴지는 실루엣으로 완성됩니다.

절단면에 큰 단차가 나 있어서 전체적으로 가볍고 변화와 움직임이 느껴집니다. 일러스트로 봤을 때 「이리저리 마구」 잘린 듯한 헤어스타일은 대부분 레이어 컷일 확률이 높습니다.

검증 「에어 인테이크」는 어떻게 만들까?

애니메이션이나 게임 캐릭터에서 흔히 볼 수 있는 뿔처럼 솟은 헤어스타일은 항공기나 자전거의 흡기구 형태와 닮았다고 해서 인터넷 상에서 「인테이크(intake)」 혹은 「에어 인테이크(air intake)」라고 불립니다. 이 특징적인 헤어스타일은 2차원 캐릭터이기에 가능한 것이지만, 사실 이런 머리 모양을 현실에서 실현시키는 건 그리 어렵지 않습니다. 가장 심플한 방법으로는 머리가 난 곳에서부터 머리칼을 거꾸로 세우듯 들어 올리고 하드 스프레이로 굳혀 세팅하는 것입니다. 또 한 가지 생각해 볼 수 있는 방법으로는 「덧머리」라고 불리는 도구를 머리 사이에 넣어 머리칼을 들어 올리는 방법입니다.

이 방법은 2000년대 중기에 유행한 「올림머리」 세팅에서 자주 사용되었습니다.

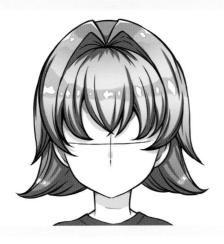

쇠 수세미처럼 생긴 「덧머리」 이것은 일본 전통식 머리를 할 때 또는 전통복장에 맞춰 머리를 세팅할 때 사용됩니다.

3 단계로 보이지 않는 부분의 머리 추측하기

한 장의 일러스트를 보고 전체 헤어스타일의 모습을 추측합니다. 이건 제가 실제로 손님이 보여주신 사진을 가지고 머릿속에서 전체 헤어스타일을 떠올릴 때 거치는 과정입니다. 엄밀하게 따지자면 머리를 자를 때와 일러스트를 그릴 때 필요한 정보는 서로 다를지도 모릅니다. 머리칼이 흘러내린 위치를 확인하고 전체 실루엣을 파악한다면, 한눈에 알 수 없는 복잡한 헤어스타일도 대략적인 구조를 예상할 수 있을 것입니다.

1 전체를 네 개의 구역으로 나눈다

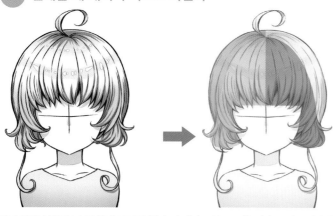

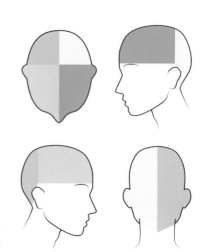

머리 전체를 정중선과 귀 뒤편으로 구분하여, 네 개의 구역으로 나눕니다. 보이는 머리가 어느 구역에서 나 있는지 파악합니다. 디스커넥션이 있다면 그 중 어느 구역에 있는지 가늠을 해보는 게 좋습니다.

2 「점 잇기」로 아웃라인을 잡는다

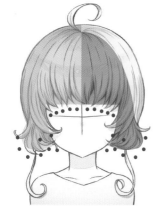
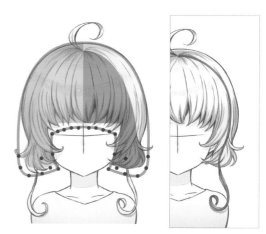

다음으로 「머리칼이 떨어지는 위치」에 점을 찍습니다. 「머리칼이 떨어지는 위치」란 머리끝 부분을 의미하는데, 어레인지에 따라 머리 끝부분이 튀어 올라 있을 때는 튀어 오르지 않은 상태를 예상하여 머리칼이 떨어질 장소에 점을 찍어주세요.

그 다음으로 점과 점을 이어 대략적인 아웃라인을 잡습니다. 이번에는 머리끝에 단차가 있으므로 「레이어 컷」으로 잘려 있음을 알 수 있습니다. 디스커넥션 머리칼의 흐름도 위치를 따라가 봅시다.

3 사이드와 백의 아웃라인을 잡는다

사이드와 백 부분에 ②에서 파악한 점과 디스커넥션의 위치를 옮겨 그리고 마찬가지로 점과 점을 선으로 잇습니다. 이런 식으로 아웃라인을 잡으면 지금까지 보이지 않던 귀 뒷부분~뒤통수의 머리 흐름이 보이게 됩니다.

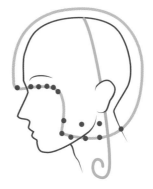
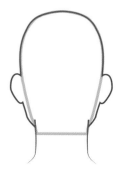

비대칭 계열 헤어스타일

1 전체를 네 개의 구역으로 나눈다

머리 전체를 네 개의 구역으로 나눕니다. 디스커넥션이 오른쪽 뒤편의 구역에 있음을 확인합니다.

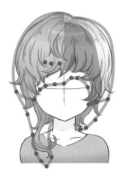

2 「점 잇기」로 아웃라인을 잡는다

머리칼이 떨어지는 위치에 점을 찍고 선으로 연결하여 아웃라인을 잡습니다. 디스커넥션 부분 이외는 레이어 컷으로 된 쇼트 헤어임을 알 수 있습니다.

3 사이드와 백의 아웃라인을 잡는다

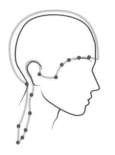

사이드와 백 부분에 ②의 점과 디스커넥션 위치를 옮겨 그리고 점과 선으로 이어서 아웃라인을 잡습니다.

복잡한 계열 헤어스타일

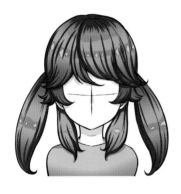
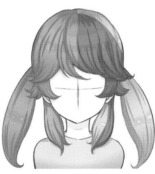

1 전체를 네 개의 구역으로 나눈다

복잡한 헤어스타일일 경우 구역을 넷으로 나누는 과정이 특히 중요합니다. 이 헤어스타일의 경우, 귀 바로 뒤의 머리 묶음이 어느 구역에 속하는지 파악해야 합니다. 귀 뒤편에 있으므로 뒤통수 쪽 구역에 있는 것처럼 보이지만, 전방의 머리 볼륨이 적으므로, 일부는 앞 구역에 있으며 한꺼번에 모아 귀 뒤로 넘긴 것으로 추측할 수 있습니다.

2 「점 잇기」로 아웃라인을 잡는다

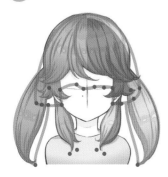

머리칼이 떨어지는 위치에 점을 찍고 선으로 연결하여 아웃라인을 잡습니다.

3 사이드와 백의 아웃라인을 잡는다

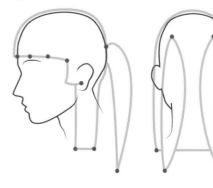

사이드와 백 부분에 ②의 점을 옮겨 그리고 점과 점을 연결하여 아웃라인을 잡습니다. 이처럼 선으로 이어보면, 사이드는 2단 히메 컷처럼 되어 있는 것을 알 수 있습니다.

미디엄 헤어 스트레이트

안쪽으로 말리도록 컬이 들어간 미디엄 헤어. 좌우 컬의 정도가 약간 다르기 때문에 완전한 좌우 대칭을 만들고 싶은 경우, 한쪽을 반전시켜서 트레이스하는 것이 좋습니다.

PICK UP①

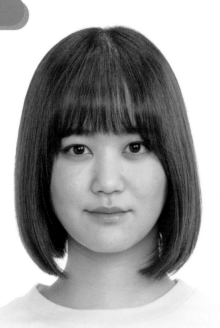

앞머리의 볼륨이 많은 경우, 프런트의 삼각형은 커집니다. 정점 부분이 어디인지 정해두고 그려봅시다.
이 사진에서는 다소 긴 앞머리에 컬을 넣은 상태지만, 일러스트로 그릴 때는 컬을 넣지 말고 스트레이트로 그리는 것도 좋을 듯합니다.

PICK UP②

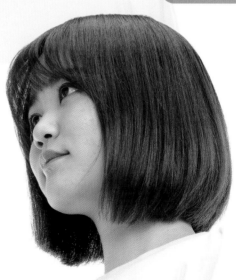

사진 자료를 보지 않고 그리려고 하면 의외로 어려운 구도입니다. 두상을 고려해서 사이드와 백의 볼륨 헤어에 주의하여 그려봅시다.

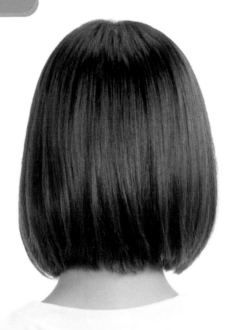

뒷모습에서 좌우 머리의 볼륨은 다소 적은 편입니다. 단순한 실루엣이기에 단조로운 그림이 되지 않도록 머리칼의 흐름을 포착하여 둥그스름함을 드러내도록 합시다.

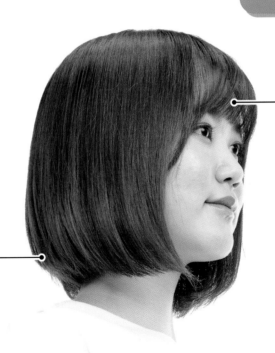

앞머리 안쪽으로 희미하게 이마 윤곽선이 보입니다. 이마가 너무 커지지 않도록 주의합시다.

안쪽으로 둥글게 컬이 들어간 부분이 귀여운 느낌을 줍니다.

0도	30도	60도

하이 앵글

 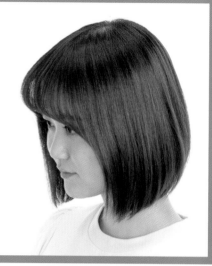

수평 앵글

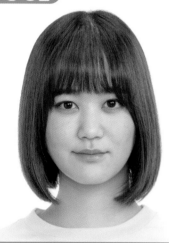 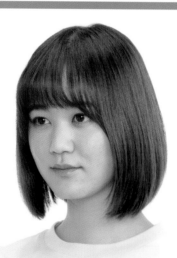 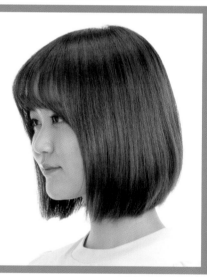

로우 앵글

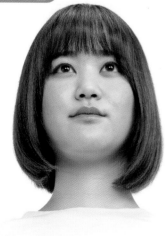 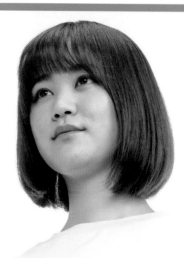 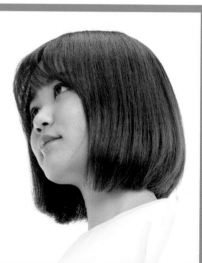

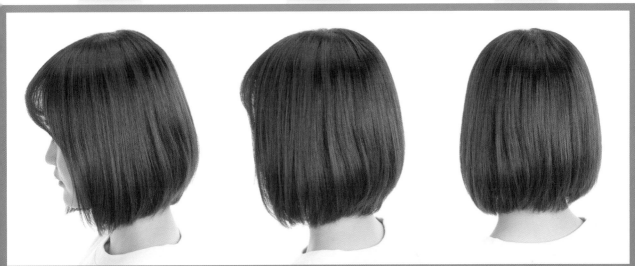

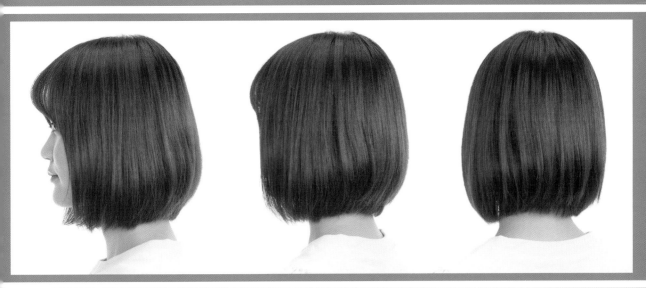

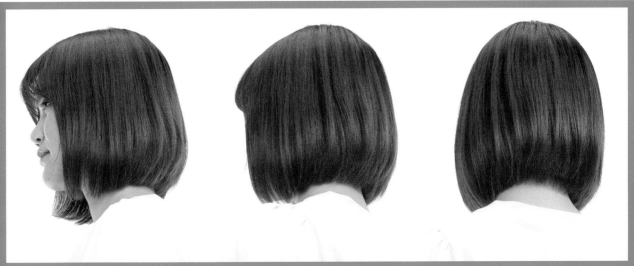

180도	210도	240도

하이 앵글

 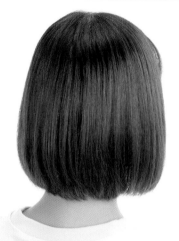 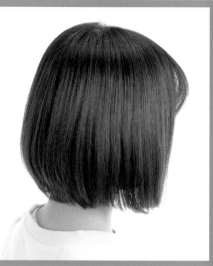

수평 앵글

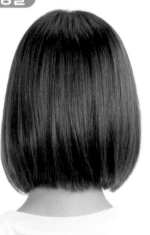 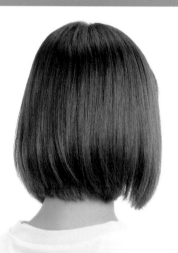 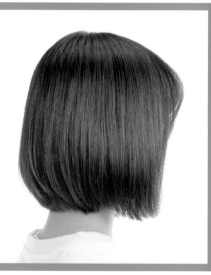

로우 앵글

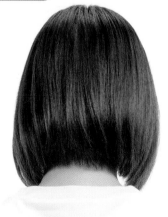 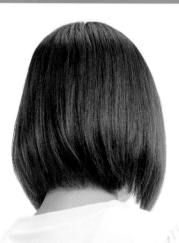 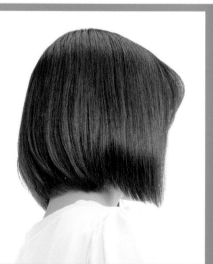

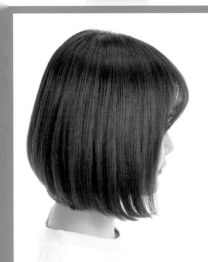 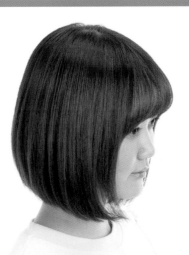 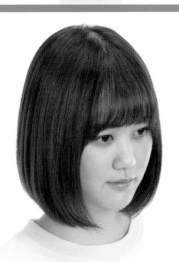

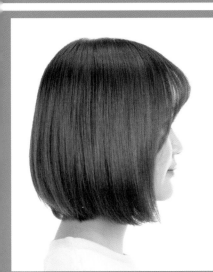 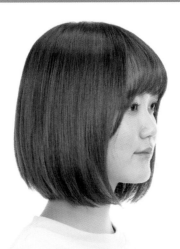 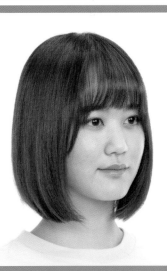

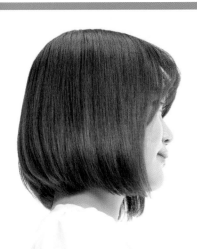 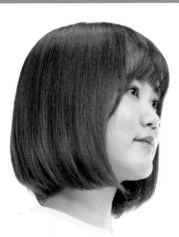 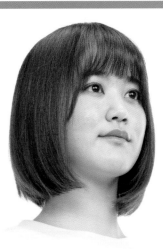

미디엄 헤어 웨이브

머리끝이 여러 방향으로 컬이 된 웨이브 헤어는 스트레이트보다도 작화의 난이도가 높습니다. 머리칼의 묶음이 어떻게 움직이는지 잘 관찰해 봅시다.

PICK UP①

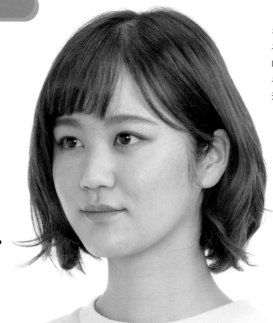

왼쪽은 머리를 귀 뒤로 넘겼으며, 오른쪽은 귀 뒤로 넘기지 않고 내린 상태입니다. 앞머리도 비대칭으로 나눠진 상태이므로 좌우대칭으로 그리고 싶다면 사진을 반전시켜서 트레이스해주세요.

이 사진에서는 오른쪽 컬이 다소 크게 휘어져 있습니다. 일러스트로 그릴 때는 이 부분을 차분하게 그리는 것도 좋습니다.

PICK UP②

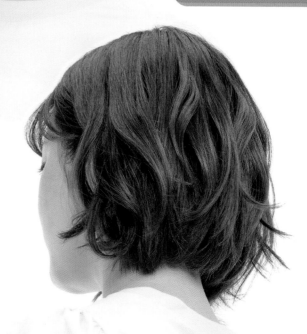

웨이브의 아래쪽이 잘 보이는 구도입니다.

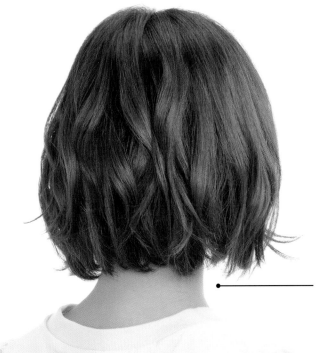

이 헤어스타일은 바로 뒤에서 봤을 때와 비스듬한 대각선 뒤에서 봤을 때를 분간하기가 쉬지 않지만, 완만한 목의 곡선과 직선 중 어느 게 앞쪽에 있는 것으로 보이는지에 주목하면 쉽게 알 수 있습니다. 이 사진은 약간 오른쪽 뒤편에서 본 앵글입니다.

PICK UP④

머리끝에 컬이 들어가 있으므로 머리 다발 사이로 목 뒷부분이 보입니다. 일러스트로 그릴 때 위화감이 생긴다면 이 부분은 덧칠하는 것이 좋습니다.

| | 0도 | 30도 | 60도 |

하이 앵글

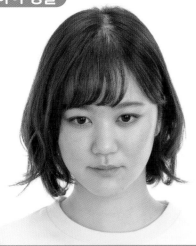 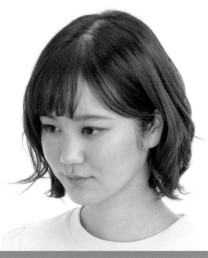 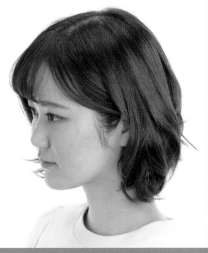

수평 앵글

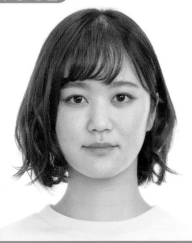

로우 앵글

 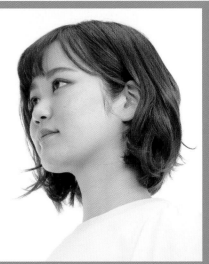

90도 120도 150도

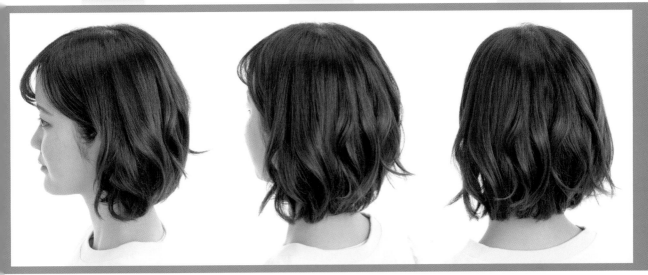

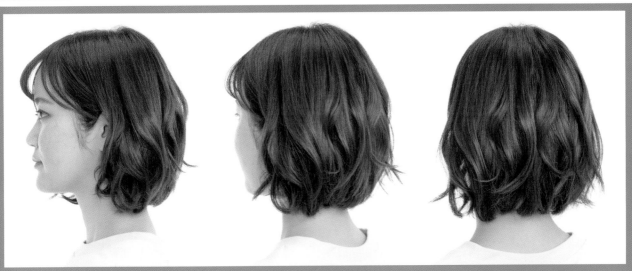

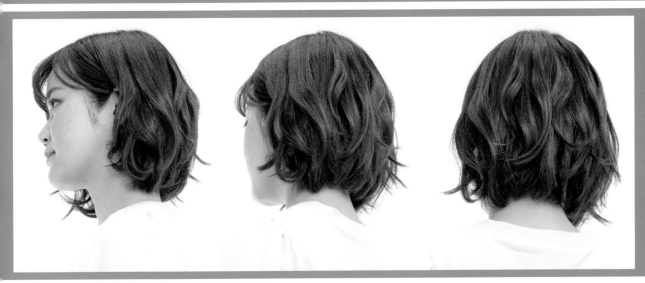

미디엄 헤어 웨이브

180도	210도	240도

하이 앵글

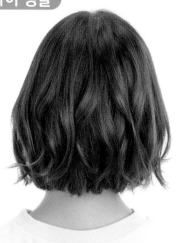 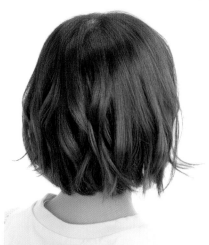 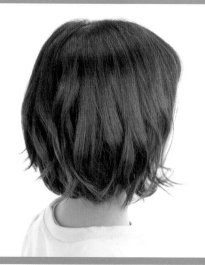

수평 앵글

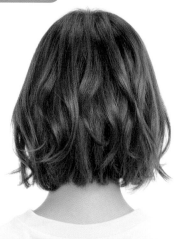 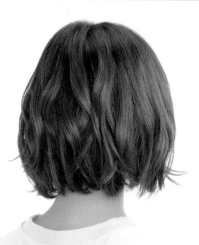

로우 앵글

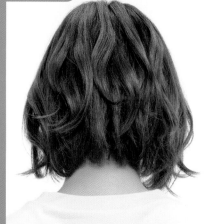 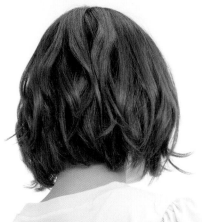 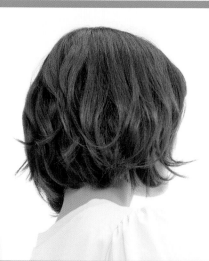

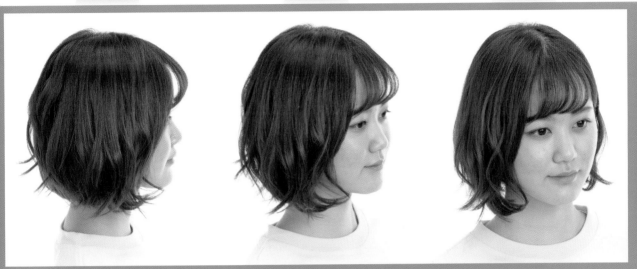

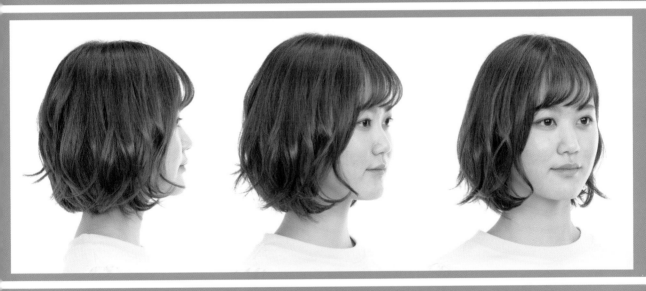

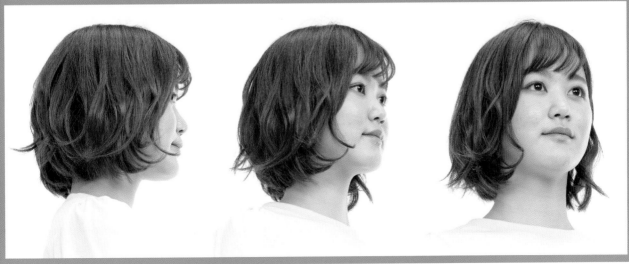

쇼트 헤어

쿨한 캐릭터에 잘 어울리는 쇼트 헤어. 타이트한 실루엣이기에 일러스트를 그릴 때 지나치게 밋밋해지거나 반대로 머리가 너무 커지지 않도록 머리카락의 볼륨에 주의합시다.

PICK UP①

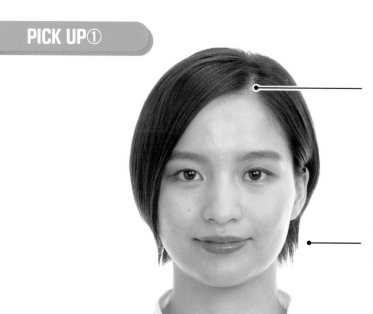

가르마는 얼굴 왼쪽으로 쏠려 있지만, 전체적인 실루엣은 좌우 대칭에 가까운 형태여서 극단적으로 왼쪽으로 몰려 있는 것은 아닙니다.

정면에서 본 시점으로, 네이프(머리카락이 돋아난 목덜미 주변)가 어떻게 보이는지 주목해서 살펴봅시다.

PICK UP②

일러스트로 그릴 때 뒤통수에 좀 더 볼륨을 넣어 둥그스름하게 그리는 편이 균형감 있게 보입니다.

목덜미 주변에 있는 머리카락은 뒤통수 표면에서 시작하여 아래까지 쭉 내려온 것이 아니라 다른 부위에서 돋아난 것입니다. 자세히 보면 조금 층이 져 있는 것을 알 수 있습니다.

조명이 위쪽과 아래쪽에서 비치고 있으므로 머리칼 안쪽이 제일 어둡게 보입니다. 이러한 색감 구분은 일러스트에 입체감을 더해주는 포인트가 됩니다.

앞머리와 오른쪽의 머리칼이 얼굴 옆을 따라 어떻게 흘러내리고 있는지 주목해서 봅시다.

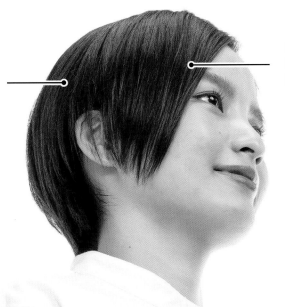

머리의 가르마가 잘 보이지 않기 때문에 일러스트로 그릴 때는 조금 어렵게 느껴지는 구도입니다. 우선 두상을 그리고, 가르마를 보조선으로 넣은 다음에 완성하는 것이 요령입니다. 이마가 너무 넓어지지 않도록 주의합시다.

쇼트 헤어

0도	30도	60도

하이 앵글

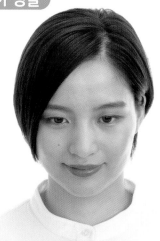 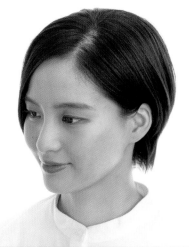 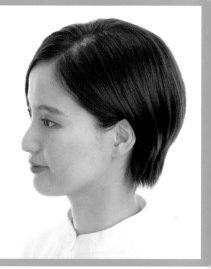

수평 앵글

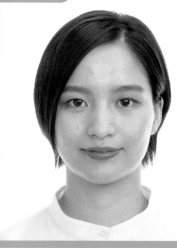 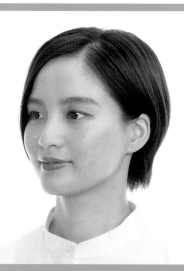 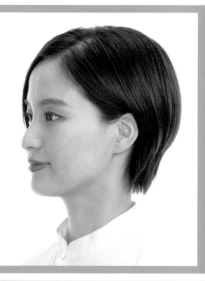

로우 앵글

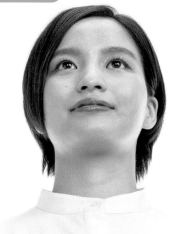 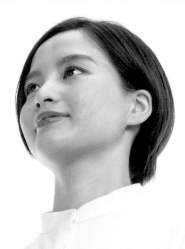 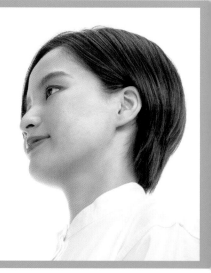

90도　　　　　　　　120도　　　　　　　　150도

155

| | 180도 | 210도 | 240도 |

하이 앵글

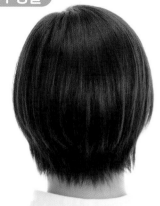 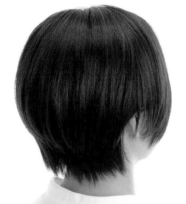 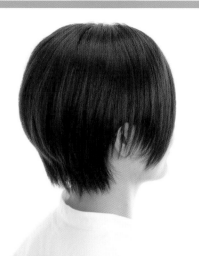

수평 앵글

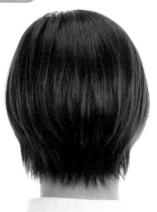 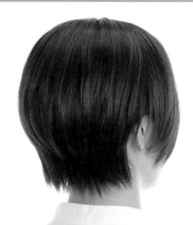 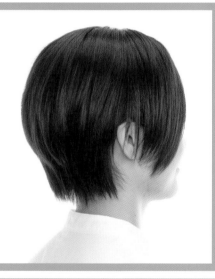

로우 앵글

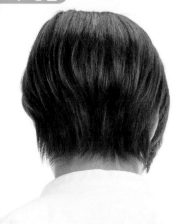 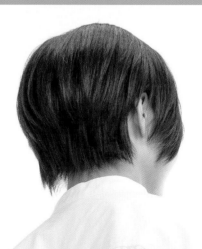 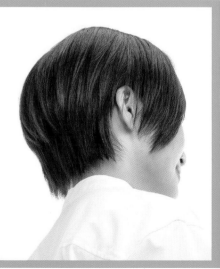

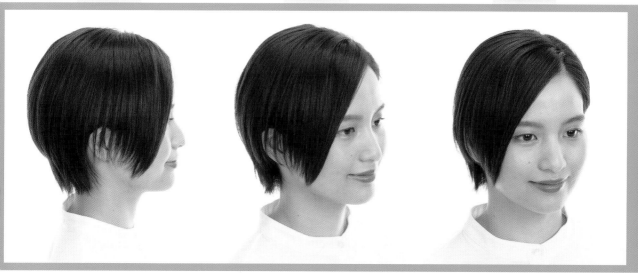

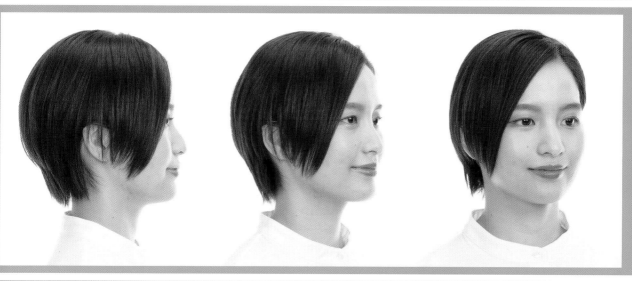

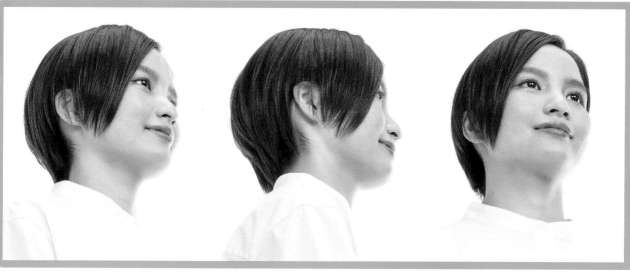

저자 후기

2018년 말, SNS에 별생각 없이 이런 말을 올렸습니다.

머리칼을 어떻게 그리는지 잘 알고 있어도 그렇다고 해서 아주 능숙하게 그릴 수는 없습니다. 사진을 보고 잘 관찰해보기는 하지만 그렇다고 사진을 베낀 것 같은 그림이 되는 것도 영 내키지 않지요. 자신이 그리고 싶은 모습을 담은 사진을 찾는 것도 제법 힘든 일입니다. 트레이스를 해도 큰 문제 없고, 여러 헤어스타일을 빙글빙글 돌리며 살펴볼 수 있는 그런 사진 카탈로그가 있으면 좋을 텐데……. 정말로 그런 단순한 혼잣말이었습니다.

그런데 그게 우연히 하비재팬 편집자님의 눈에 들어「그럼 책 한번 만들어 볼까요?」라고 제안해 주신 덕분에 이 책이 탄생하게 됐습니다. 참으로 이 세상은 무슨 일이 일어날지 알 수가 없습니다.

회전하는 포즈집은 이미 많이 출간되어 있지만, 머리 모양에 초점을 맞춘 카탈로그는 아마 처음일 겁니다. 어떤 머리 모양으로 할지, 각도는 몇 도로 잡을지, 포즈는 어떻게 할 것이며 장식품은 필요할지 어떨지…… 여러 사항을 준비하는 데 있어 편집자님과 하나하나 더듬으며 찾아나가야 하는 상태였지요. 저도 일러스트레이터에게 필요한 헤어 카탈로그가 어떤 것인지 모색하면서 가능한 그 생각을 이 책에 쏟아부었습니다.

기획 단계에서는 다른 여러 가지 머리 모양이나 포즈가 있었지만, 이번에는 범용성이 높은 현대 여성들의 머리 모양에 중점을 두어 책에 실었습니다. 또한 앞서 SNS에서 언급했듯 머리를 그리는 건 어렵다고 느끼고 있지만, 제가 아는 범위 내에서 머리 그리기의 테크닉 등을 최대한 상세하게 기재해 두었습니다. 어디까지나 제 독자적인 이론이고, 설명으로써 불충분한 점이나 잘못된 부분이 있다면 양해 부탁드립니다.

감수자라고 하니 매우 송구스럽지만, 일러스트레이터를 위해「도움이 되는」헤어 카탈로그를 완성했다고 생각합니다. 일러스트나 만화 그리기에 활용해 주시면 좋겠습니다.

무나카타 히사츠구

감수자 프로필

무나카타 히사츠구(宗像久嗣)

취미로 창작 일러스트를 느긋하게 그리고 있습니다. 기모노와 일반 의류, 근대 건축과 거대 구조물을 좋아합니다. 『유카타와 기모노 일러스트북』(니치보숫판샤日貿出版社) 저자.
오피셜 사이트 http://epa2.net/
Twitter @munakata106

모델 프로필

마나카 히카리 (真仲ひかり)

슈르 소속
특기 : 그림 그리기
취미 : 애니메이션, 만화, 영화 감상
【CM·광고】
신메이와 주식회사 특장차 커뮤니케이션 캐릭터 (2020 ~ 계약 중)
파인 투데이 시세이도 「SENKA」 (2021/10 ~ 계약 중)
가오우 / 카네보 「Lissage」 (2021/8 ~ 계약 중)
테크앳 「New Me」 web (2021 ~ 계약 중)
【카탈로그 스틸】
AOKI 「RiQ」 EC 모델 (2021)
루미네 마치다 스틸 (2021)
호텔 벨클래식 도쿄 스틸 (2019~2020)
니스 가든 아웃렛 스틸 (2019)
【etc.】
기모노 플러스 (2021)
Nikon 「NICO NICOSTOP」 (2021) 등

아오카와 료 (蒼川鈴)

2001년 7월 13일 출생
카나가와현 출신
취미 : 바이올린 인스톨레이션
특기 : 11년 동안 계속해 온 축구로 칸토 지역 대회 출전, 카나가
와현 베스트 4, U-15 베스트 8. 현재 미대에 다니면서 연
예 활동도 열심히 하고 있다.

와다 코나츠 (わだ こなつ)

쥬네스 소속
1998년 6월 3일 출생
특기 : 검도(초단)
【무대】
• 「LAST&SEX」 ~종언과 쾌락~ 『라스트 홈』에서 간코 역 (나카메구로 킨케
로 시어터) (2021/8/4~8/8)
• CUWT project vol.1.0 「바람을 갈라라 2020」 시오사이 카프카 역 (라조
나 카와사키 플라자솔) (2021/5/26~6/1)
Instagram konatsudayo0603

■옮긴이

김진아

서울여자대학교에서 경영학과 영어영문학을 전공했다. 과거에 출판사에서 편집자로 도서 편집과 기획을 맡았던 경력을 살려 현재는 프리랜서 일한 번역가 및 도서 편집자로도 활동중이다.
옮긴 도서로는『도해 마술의 역사』『안토니오 가우디 : 지중해가 낳은 천재 건축가』『바(BAR) 레몬하트』『여성 몸동작 일러스트 포즈집』『손그림 일러스트 연습장』『소품을 활용하는 일러스트 포즈집』『자연스러운 몸짓 일러스트 포즈집』『친구 캐릭터 일러스트 포즈집』외 다수가 있다.

일러스트레이터를 위한 헤어 카탈로그
360도로 보는 여성 헤어스타일 기본편

초판 1쇄 인쇄 2022년 10월 10일
초판 1쇄 발행 2022년 10월 15일

감수 및 일러스트 해설 : 무나카타 히사츠구
번역 : 김진아

펴낸이 : 이동섭
편집 : 이민규, 탁승규
디자인 : 조세연
영업 · 마케팅 : 송정환, 조정훈
e-BOOK : 홍인표, 서찬웅, 최정수, 김은혜, 이홍비, 김영은
관리 : 이윤미

㈜에이케이커뮤니케이션즈
등록 1996년 7월 9일(제302-1996-00026호)
주소 : 04002 서울 마포구 동교로 17안길 28, 2층
TEL : 02-702-7963~5 FAX : 02-702-7988
http://www.amusementkorea.co.kr

ISBN 979-11-274-5612-2 13650

Illustrator no tame no 360-Do Hair Catalog Onnanoko no Kihon no Kamigata Hen
©HOBBY JAPAN
Originally Published in Japan in 2022 by HOBBY JAPAN Co. Ltd.
Korea translation Copyright©2022 by AK Communications, Inc.

~Illustration Technique~

- **데즈카 오사무의 만화 창작법**　데즈카 오사무 지음 | 문성호 옮김
 거장 데즈카 오사무의 구체적 창작 테크닉

- **움직임으로 보는 민족의상 그리는 법**　겐코샤 편집부 지음 | 이지은 옮김
 움직임으로 보는 민족의상 장면별 작화 요령 248패턴!

- **애니메이션 캐릭터 작화 & 디자인 테크닉**　하야마 준이치 지음 | 이은수 옮김
 캐릭터 창작의 핵심을 전수하는 실전 테크닉

- **미소녀 캐릭터 데생 -얼굴·신체 편**　이하라 타츠야, 카도마루 츠부라 지음 | 이은수 옮김
 미소녀를 아름답게 표현하는 테크닉 강좌

- **미소녀 캐릭터 데생 -보디 밸런스 편**　이하라 타츠야, 카도마루 츠부라 지음 | 이은수 옮김
 캐릭터 작화의 기본은 보디 밸런스부터

- **다카무라 제슈 스타일 슈퍼 패션 데생**　다카무라 제슈 지음 | 송지연 옮김
 패셔너블하고 아름다운 비율을 연습

- **만화 캐릭터 도감 -소녀 편**　하야시 히카루(Go office), 카도마루 츠부라 지음 | 조민경 옮김
 매력적인 여자 캐릭터 창작 테크닉을 안내

- **입체부터 생각하는 미소녀 그리는 법**　나카츠카 마코토 지음 | 조아라 옮김
 「매력적인 소녀의 인체」를 그리는 비법

- **모에 남자 캐릭터 그리는 법 -얼굴·신체 편**　카네다 공방, 카도마루 츠부라 지음 | 이기선 옮김
 남자 캐릭터의 모에 포인트 철저 분석

- **모에 남자 캐릭터 그리는 법 -동작·포즈 편**　유니버설 퍼블리싱 지음 | 이은엽 옮김
 포즈로 완성되는 멋진 남자 캐릭터

- **모에 미니 캐릭터 그리는 법 -얼굴·신체 편**　카네다 공방, 카도마루 츠부라 지음 | 이은수 옮김
 모에 캐릭터 궁극의 형태, 미니 캐릭터

- **모에 캐릭터 그리는 법 -동작·감정표현 편**　카네다 공방, 카도마루 츠부라 지음 | 남지연 옮김
 다양한 장르 속 소녀의 동작·감정표현

- **모에 캐릭터를 다양하게 그려보자 -기본 테크닉 편**　미야츠키 모소코, 카도마루 츠부라 지음 | 이은수 옮김
 캐릭터의 매력을 살리는 다양한 개성 표현

- **모에 캐릭터를 다양하게 그려보자 -성격·감정표현 편**　미야츠키 모소코, 카도마루 츠부라 지음 | 이은수 옮김
 캐릭터에 개성과 생동감을 부여하는 묘사법

- **모에 로리타 패션 그리는 법 -기본적인 신체부터 코스튬까지**　(모에)표현탐구 서클, 카도마루 츠부라 지음 | 남지연 옮김
 가련하고 우아한 로리타 패션의 기본

- **모에 로리타 패션 그리는 법 -아름다운 기본 포즈부터 매혹적인 구도까지**
 (모에)표현탐구 서클, 카도마루 츠부라 지음 | 이지은 옮김
 표현에 따라 다양한 매력을 연출하는 로리타 패션

- **모에 로리타 패션 그리는 법 -얼굴·몸·의상의 아름다운 베리에이션**　(모에)표현탐구 서클, 카도마루 츠부라 지음 | 이지은 옮김
 로리타 패션을 위한 얼굴과 몸, 의상의 관계를 해설

- **모에 두 명을 그리는 법 -남자 편**　카네다 공방, 카도마루 츠부라 지음 | 하진수 옮김
 '무게감', '힘', '두께'라는 세 가지 포인트로 해설

- **모에 두 명을 그리는 법 -소녀 편**　카네다 공방, 카도마루 츠부라 지음 | 김보미 옮김
 소녀 특유의 표현법을 빠짐없이 수록

- **모에 아이돌 그리는 법 -기본 편**　미야츠키 모소코, 카도마루 츠부라 지음 | 이은수 옮김
 퍼포먼스로 빛나는 아이돌 캐릭터의 매력 표현

- **인물 크로키의 기본 -속사 10분·5분·2분·1분**　아틀리에21, 카도마루 츠부라 지음 | 조민경 옮김
 크로키의 힘으로 인체의 본질을 파악

- **인물을 그리는 기본 -유용한 미술 해부도**　미사와 히로시 지음 | 조민경 옮김
 인물의 기본 묘사부터 실천적인 인물 표현법까지

- **연필 데생의 기본**　스튜디오 모노크롬 지음 | 이은수 옮김
 데생을 시작하는 이들을 위한 데생 입문

- **컷으로 보는 움직이는 포즈집**　마루샤 편집부 지음 | AK 커뮤니케이션즈 편집부 옮김
 박력 넘치는 액션을 동작을 초 단위로 나누어 수록

- **신 포즈 카탈로그 -벽을 이용한 포즈 편**　마루샤 편집부 지음 | AK 커뮤니케이션즈 편집부 옮김
 벽을 이용한 상황 설정을 완전 공략!

- **그림 같은 미남 포즈집**　하비재팬 편집부 지음 | 김보미 옮김
 만화나 일러스트에 나오는 미남을 그리는 법!

- **남자의 근육 체형별 포즈집 -마른 체형부터 근육질까지**　카네다 공방 | 김재훈 옮김
 남성 캐릭터 근육의 모든 것

- **여고생 BEST 포즈집** 쿠로, 소가와, 무츠키도, 마타로 지음 | 문성호 옮김
 일러스트레이터가 모델의 도움을 받아 재현한 이상적 포즈

- **슈트 입은 남자 그리는 법 -슈트의 기초 지식 & 사진 포즈 650** 하비재팬 편집부 지음 | 조민경 옮김
 남성의 매력이 듬뿍 들어있는 정장의 모든 것!

- **군복·제복 그리는 법 -미군·일본 자위대의 정복에서 전투복까지** Col.Ayabe, (모에)표현 탐구 서클 지음 | 오광웅 옮김
 현대 군인들의 유니폼을 이 한 권에!

- **권총&라이플 전투 포즈집** 하비재팬 편집부 지음 | 문성호 옮김
 멋진 건 액션을 자유자재로 표현!

- **전차 그리는 법 -상자에서 시작하는 전차·장갑차량의 작화 테크닉** 유메노 레이 외 7명 지음 | 김재훈 옮김
 상자 두 개로 시작하는 전차 작화의 모든 것

- **로봇 그리기의 기본** 쿠라모치 쿄류 지음 | 이은수 옮김
 펜 끝에서 다시 태어나는 강철의 거신

- **팬티 그리는 법** 포스트 미디어 편집부 지음 | 조민경 옮김
 궁극의 팬티 작화의 비밀 대공개

- **가슴 그리는 법** 포스트 미디어 편집부 지음 | 조민경 옮김
 현실적이며 매력적인 가슴 작화의 모든 것

- **코픽 화가들의 동방 일러스트 테크닉** 소차, 카가미 레오 지음 | 김보미 옮김
 동방 Project로 익히는 코픽의 사용법

- **아날로그 화가들의 동방 일러스트 테크닉** 미사와 히로시 지음 | 김보미 옮김
 아날로그 기법의 장점과 즐거움

- **캐릭터의 기분 그리는 법 -표정·감정의 표면과 이면을 나누어 그려보자** 하야시 히카루(Go office)·쿠부 쿠린 지음 | 조민경 옮김
 캐릭터에 영혼을 불어넣는 심리와 감정 묘사

- **아저씨를 그리는 테크닉 -얼굴·신체 편** YANAMi 지음 | 이은수 옮김
 다양한 연령대의 아저씨를 그리는 디테일

- **학원 만화 그리는 법** 하야시 히카루 지음 | 김재훈 옮김
 학원 만화를 통한 만화 제작 입문

- **대담한 포즈 그리는 법** 에비모 지음 | 이은수 옮김
 역동적인 자세 표현을 위한 작화 가이드

- **프로의 작화로 배우는 만화 데생 마스터 -남자 캐릭터 디자인의 현장에서**
 하야시 히카루, 쿠부 쿠린, 모리타 카즈아키 지음 | 김재훈 옮김
 현역 애니메이터의 진짜 「남자 캐릭터」 작화술

- **프로의 작화로 배우는 여자 캐릭터 작화 마스터 -캐릭터 디자인·움직임·음영**
 모리타 카즈아키, 하야시 히카루, 쿠부 쿠린 지음 | 김재훈 옮김
 유명 애니메이터 모리타 카즈아키의 「여자 캐릭터」 작화술

- **인물을 빠르게 그리는 법** -남성 편 하가와 코이치, 카도마루 츠부라 지음 | 김재훈 옮김
 인물을 그리는 일정한 법칙과 효율적인 그리기

- **미니 캐릭터 다양하게 그리기** 미야츠키 모소코, 카도마루 츠부라 지음 | 문성호 옮김
 비율별로 다른 그리는 법과 순서, 데포르메 요령

- **전투기 그리는 법** -십자선으로 기체와 날개를 그리는 전투기 작화 테크닉 요코야마 아키라 외 9명 지음 | 문성호 옮김
 모든 전투기가 품고 있는 '비밀의 선'

- **남녀의 얼굴 다양하게 그리기** YANAMi 지음 | 송명규 옮김
 남녀 캐릭터의 「얼굴」을 서로 구분하여 그리는 법

- **현실감 있게 묘사하는 인물화** -프로의 45년 테크닉이 담긴 유화와 수채화 미사와 히로시 지음 | 김재훈 옮김
 화가 미사와 히로시의 작품과 제작 과정 소개

- **코픽 마커로 그리는 기본** -귀여운 캐릭터와 아기자기한 소품들 카와나 스즈, 카도마루 츠부라(편집) 지음 | 김재훈 옮김
 코픽 마커의 특징과 손으로 직접 그리는 즐거움을 소개

- **여성의 몸 그리는 법** -골격과 근육을 파악해 섹시하게 그리기 하야시 히카루 지음 | 문성호 옮김
 캐릭터화된 여성 특유의 '골격'과 '근육'을 완전 분석

- **5색 색연필로 완성하는 REAL 풍경화** 하야시 로타 지음 | 김재훈 옮김
 세계적 색연필 아티스트의 풍경화 기법 공개

- **관찰 스케치** -사물을 보는 요령과 그리는 즐거움 히가키 마리코 지음 | 송명규 옮김
 디자이너의 눈으로 파헤치는 사물 속 비밀

- **무장 그리는 법** -삼국지·전국 시대·환상의 세계 나가노 츠요시, 타마가미 키미(감수) 지음 | 문성호 옮김
 일러스트 분야의 거장, 나가노 츠요시의 작품 세계

- **여성의 몸 그리는 법** -섹시한 포즈 연출법 하야시 히카루 지음 | 문성호 옮김
 여성 캐릭터의 매력을 끌어올리는 시크릿 테크닉

- **하루 만에 완성하는 유화의 기법** 오오타니 나오야 지음 | 김재훈 옮김
 적은 재료로 쉽게 시작하는 1일 1완성 유화

- **손그림 일러스트 연습장** 쿠도 노조미 지음 | 김진아 옮김
 따라만 그려도 저절로 실력이 느는 마법의 테크닉

- **캐릭터 의상 다양하게 그리기** -동작과 주름 표현법 라비마루, 운세츠(감수) 지음 | 문성호 옮김
 캐릭터를 위한 스타일링 참고서

- **컬러링으로 배우는 배색의 기본** 사쿠라이 테루코·시라카베 리에 지음 | 문성호 옮김
 색채 전문가가 설계한 힐링 학습서

- **캐릭터 수채화 그리는 법** -로리타 패션 편 우니, 카도마루 츠부라 지음 | 김진아 옮김
 캐릭터의, 캐릭터에 의한, 캐릭터를 위한 수채화

- **수채화 수업 꽃과 풍경**　타마가미 키미 지음 | 문성호 옮김
 수채화 초보·중급 탈출을 위한 색채력 요점 강의

- **Miyuli의 일러스트 실력 향상 TIPS -캐릭터 일러스트 인물 데생 테크닉**　Miyuli 지음 | 김재훈 옮김
 독일 출신 인기 일러스트레이터 Miyuli의 테크닉

- **액션 캐릭터 일러스트 그리기 -생동감 넘치는 액션 라인 테크닉**　나카츠카 마코토 지음 | 김재훈 옮김
 액션라인을 이용한 테크닉을 모두 공개

- **밀착 캐릭터 그리기 -다양한 연애장면 표현법**　하야시 히카루 지음 | 김재훈 옮김
 「형태」 잡는 법부터 밀착 포즈의 만화 데생까지 꼼꼼히 설명

- **목·어깨·팔 움직임 다양하게 그리기 -인체 사진의 포즈를 일러스트로 표현**　이토이 쿠니오 지음 | 김재훈 옮김
 복잡하게 움직이는 목과 어깨를 여러 방향에서 관찰, 그리는 법 해설

- **BL러브신 작화 테크닉 -매력적이고 설득력 있는 묘사의 기본**　포스트 미디어 편 집부 지음 | 김재훈 옮김
 BL 러브신에 빼놓을 수 없는 묘사들을 상세 해설

- **리얼 연필 데생 -연필 한 자루면 뭐든지 그릴 수 있다**　마노즈 만트리 지음 | 문성호 옮김
 연필 한 자루로 기본 입체부터 고양이, 인물, 풍경까지!

- **캐릭터 디자인&드로잉 완성 -컬러로 톡톡 튀는 일러스트 테크닉**　쿠루미츠 지음 | 문성호 옮김
 프로의 캐릭터 디자인과 일러스트에 대한 생각, 규칙, 문제 해결법!

- **판타지 몬스터 디자인북**　미도리카와 미호 지음 | 문성호 옮김
 동물을 기반으로 몬스터를 만드는 즐거움

- **컬러링으로 배우는 색연필 그림**　와카바야시 마유미 지음 | 문성호 옮김
 12색만으로 얼마든지 잘 그릴 수 있다

- **수채화 수업 빵과 정물**　모리타 아츠히로 지음 | 김재훈 옮김
 10가지 색 물감만으로 8가지 빵을 완성한다!

- **일러스트로 배우는 채색 테크닉**　무라 카루키 지음 | 김재훈 옮김
 7개의 메인 컬러를 사용한 채색 테크닉을 꼼꼼하게 설명한다.

- **생동감 넘치는 캐릭터 그리기 -리얼한 무게 표현법-**　하야시 히카루 지음 | 김재훈 옮김
 캐릭터에게 반짝이는 생동감을 더하는 「무거움·가벼움」 표현을 마스터하자!

일러스트 포즈 자료집

- **슈퍼 데포르메 포즈집 -기본 포즈·액션 편**　Yielder, 카도마루 츠부라 지음 | 이은수 옮김
 데포르메 캐릭터의 다양한 포즈 소재와 작화 요령

- **슈퍼 데포르메 포즈집 -꼬마 캐릭터 편**　Yielder 지음 | 김보미 옮김
 다양한 포즈의 2등신 데포르메 캐릭터를 해설

- **슈퍼 데포르메 포즈집 -남자아이 캐릭터 편**　Yielder 지음 | 김보미 옮김
 장면에 따라 달라지는 남자아이 캐릭터 특유의 멋

- **슈퍼 데포르메 포즈집 -연애 편**　Yielder 지음 | 이은엽 옮김
 데포르메 캐릭터의 두근두근한 연애 장면

- **손동작 일러스트 포즈집 -알기 쉬운 손과 상반신의 움직임**　하비재팬 편집부 지음 | 문성호 옮김
 유명 일러스트레이터들의 손 그리는 법에 대한 해설

- **여성 몸동작 일러스트 포즈집 -일상생활부터 액션/감정 표현까지**　하비재팬 편집부 지음 | 김진아 옮김
 웹툰·만화에 최적화된 5등신 캐릭터의 각종 동작들

- **캐릭터가 돋보이는 구도 일러스트 포즈집 -시선을 사로잡는 구도 설정의 비밀**　하비재팬 편집부 지음 | 문성호 옮김
 그림 초보를 위한 화면 「구도」 결정하는 방법과 예시

- **소품을 활용하는 일러스트 포즈집 -소품별 일상동작 완벽 표현 가이드**　하비재팬 편집부 지음 | 김진아 옮김
 디테일이 살아 있는 소품&포즈 일러스트

- **자연스러운 몸짓 일러스트 포즈집 -캐릭터의 자연스러운 동작 표현법**　하비재팬 편집부 지음 | 문성호 옮김
 캐릭터의 무의식적인 몸짓이나 일상생활 포즈를 풍부하게 수록

- **친구 캐릭터 일러스트 포즈집 -친구와의 일상부터 학교생활, 드라마틱한 장면까지**　하비재팬 편집부 지음 | 김진아 옮김
 캐릭터의 무의식적인 몸짓이나 일상생활 포즈를 풍부하게 수록
 이상적인 친구간 시추에이션을 다채롭게 소개·제공

디지털 배경 자료집

- **디지털 배경 카탈로그 -통학로·전철·버스 편** ARMZ 지음 | 이지은 옮김
 배경 작화에 편리하게 이용할 수 있는 각종 데이터

- **신 배경 카탈로그 -도심 편** 마루샤 편집부 지음 | 이지은 옮김
 변화가 사진을 수록한 만화가, 애니메이터의 필수 자료집

- **디지털 배경 카탈로그 -학교 편** ARMZ 지음 | 김재훈 옮김
 다양한 학교의 사진과 선화 자료 수록

- **사진&선화 배경 카탈로그 -주택가 편** STUDIO 토레스 지음 | 김재훈 옮김
 고품질 주택가 디지털 배경 자료집

- **판타지 배경 그리는 법** 조우노세, 카도마루 츠부라 지음 | 김재훈 옮김
 환상적인 디지털 배경 일러스트 테크닉

- **Photobash 입문** 조우노세, 카도마루 츠부라 지음 | 김재훈 옮김
 사진을 사용한 배경 일러스트 작화의 모든 것

- **CLIP STUDIO PAINT 매혹적인 빛의 표현법** 타마키 미츠네, 카도마루 츠부라 지음 | 김재훈 옮김
 보석·광물·금속에 광채를 더하는 테크닉

- **동양 판타지 배경 그리는 법** 조우노세, 후지초코, 카도마루 츠부라 지음 | 김재훈 옮김
 동양적인 분위기가 나는 환상적인 배경 일러스트

- **CLIP STUDIO PAINT 브러시 소재집 -자연물·인공물·질감 효과** 조우노세 지음 | 김재훈 옮김
 커스텀 브러시 151점의 사용 방법과 중요 테크닉

- **CLIP STUDIO PAINT 브러시 소재집 -흑백 일러스트·만화 편** 배경창고 지음 | 김재훈 옮김
 현역 프로 작가들이 사용, 검증한 명품 브러시

- **CLIP STUDIO PAINT 브러시 소재집 -서양 편** 조우노세 지음 | 김재훈 옮김
 현대와 판타지를 모두 아우르는 걸작 브러시 190점

- **배경 카탈로그 서양 판타지 편** 마루샤 편집부 지음 | AK 커뮤니케이션즈 편집부 옮김
 로맨스·판타지 장르를 위한 건물/정원/마을 사진집